U0018878

平面好設計的

足し算デザイン & 引き算デザイン

＋

加&減法

−

做設計必學的——斷・捨・離

加什麼？刪什麼？有方法

譯──李佳霖

著──Power Design Inc.

前言

被設計的「加法」、「減法」技法所困擾的人不在少數。
我們在耳聞諸多關於加法設計、減法設計疑惑、問題及意見的過程中，
心中產生了以下的想法：

是否其實大多數的人只是

被「加法」、「減法」這樣的概念侷限住了而已？

若擺脫文字的束縛，
是否就能讓更多人巧妙地運用加法與減法的技法…？

作為我們最終的結論之一，
這本書提倡的概念，就是

隨著企圖營造的形象風格不同，設計既能加、也能減！

比方說想讓設計呈現華麗風格或走穩重路線，
在不同情況下該採取減法設計或加法設計，
判斷肯定會因此而有所變化，不是嗎？

最終目的在於「呈現出理想風格」，

只要這樣思考，就不會再為選擇加法或減法、或該如何拿捏加減程度而苦惱。

加減法設計之間並不是非黑即白的關係。

而是應該同時靈活運用加法 & 減法進一步拓展自身的設計發想力！

什麼是加法設計？

加法設計就是填滿留白。
畫面中有留白
就好像少了些什麼…。

加法設計就是使勁裝飾！
多一點裝飾的話，
既花俏又搶眼，
不是很好嗎？

東增西添的，
看起來感覺很外行。

加法設計一不小心
就容易顯得俗氣。

加法設計既不是 ✕ 元素滿滿的設計 ，也非 ✕ 毫無留白的設計

而應該是創造出

既華麗歡樂、又平易近人的設計手段！

······· 加法設計的手法 ·······

- 添加圖形、插圖、框線、邊框等裝飾
- 增加用色數量or採用對比明顯的配色
- 採用不對稱或拼貼等具有動態感的版面等...

什麼是減法設計？

減法設計的難度很高！
很想巧妙運用減法設計，
卻不知該如何下手！

減法設計一不小心
就會讓設計回復到原始狀態。
到底該減到什麼程度才對？

總覺得減法設計
無法讓人印象深刻。

減法設計沒有個性…。

減法設計既不是 ✕ 未經裝飾的設計 ，也非 ✕ 低調至上的設計

而應該是創造出

既高雅精緻、又穩重的設計手段！

────── 減法設計的手法 ──────

- 將裝飾數量控制在最低程度，強調既有素材（文字資訊或照片等）
- 控制用色數量or採用對比不明顯的配色
- 採用對稱或留白較多的靜態版面等...

本書使用方法

本書介紹6種風格（分為6章）、共計35種主題的設計作品。每種主題的設計占有6頁篇幅，最大的特點，是可對照參考以相同主題創作出的加法設計與減法設計作品。

注意事項 … 本書範例中出現的商品、店家名稱、客戶名稱與住址等均為虛構。

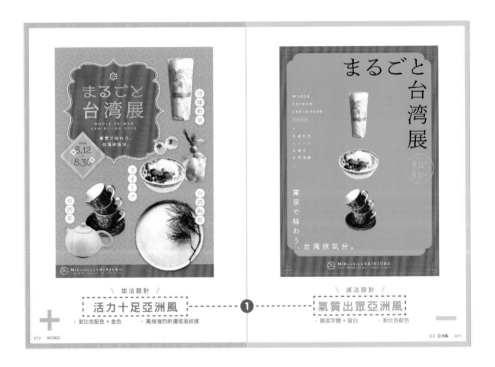

第1–2頁

這兩頁以成雙成對的方式，呈現各主題「主要範例」中的加法設計與減法設計作品。主題名稱的前面，是符合雙方各自意象的關鍵字❶，也可搜索書中特別打動自己的關鍵字。

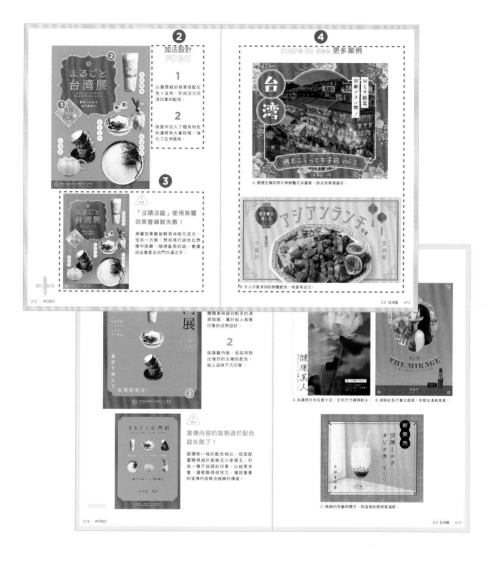

第3-6頁

第3-4頁為加法設計的重點講解，第5-6頁則是減法設計的講解。務必將主要範例的設計POINT❷，以及容易不小心犯下的失敗❸納入參考。此外還會介紹2～3個符合各主題的更多範例❹，方便讀者參考更多成功範例。

目次

P.**019**　Section.1　COOL design │ 酷帥設計

01

強烈前衛風
細膩前衛風

02

大膽率性風
靈巧率性風

03

熱情運動風
冷靜運動風

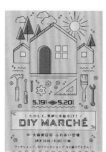 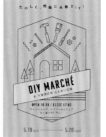
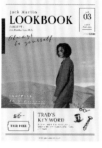
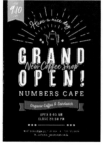 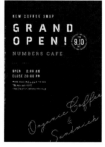
P.**057**　Section.2　WORLD design ｜ 世界設計

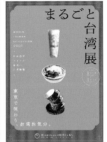

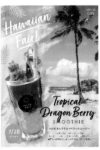
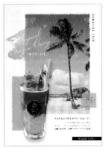

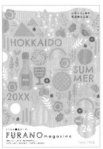

P.**089**　Section.3　EVENT design │ 活動設計

P.**090**

01
歡欣新年風
典雅新年風

P.**096**

02
滿心雀躍情人節風
心跳加速情人節風

P.**102**

03
好友歡慶夏日祭典風
兩人世界夏日祭典風

P.**108**

04
歡樂萬聖節風
黑暗萬聖節風

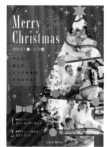
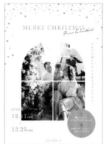

05
喜悅耶誕節風
神聖耶誕節風

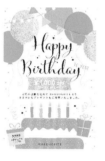
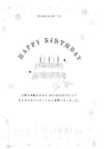

P.120

06
祝福滿滿生日風
感謝滿滿生日風

P.**128**

01
繽紛可愛風
雅致可愛風

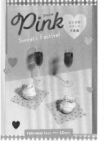
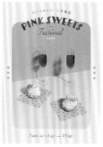

P.**134**

02
甜滋滋甜美風
剛剛好甜美風

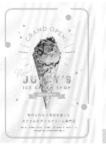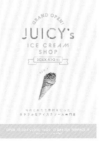

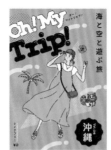 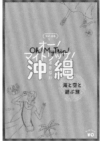

設計意象索引

讀者們可透過本頁搜尋自己所追求的設計意象。就算設計意象相同，在調性上也有著五花八門的變化。哪些作品的意象剛好是你追求的設計呢？

Section.1

COOL design

＋　－

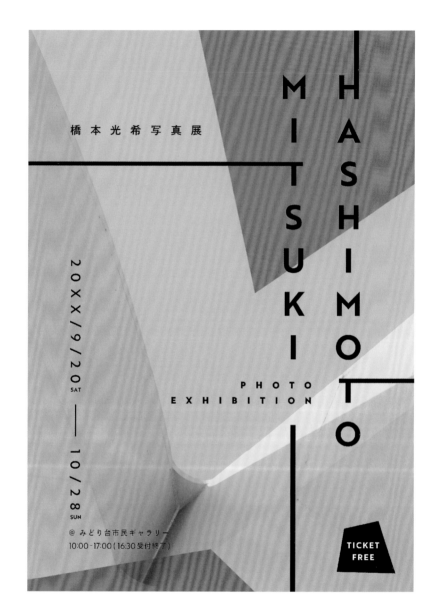

橋本光希写真展

MITSUKI HASHIMOTO

20XX/9/20 SAT
——
10/28 SUN

PHOTO
EXHIBITION

@ みどり台市民ギャラリー
10:00〜17:00 (16:30受付終了)

TICKET FREE

\ 加法設計 /

強烈前衛風

· 文字筆畫拉長至邊界　　· 照片出血放大

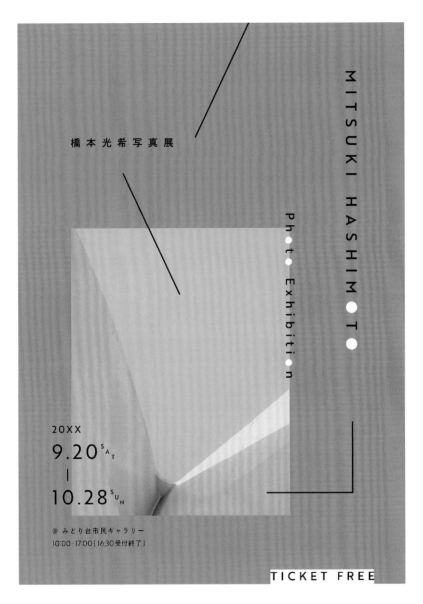

橋本光希写真展

MITSUKI HASHIM●T●

Ph●t● Exhibiti●n

20XX
9.20ˢᴬᵀ
ー
10.28ˢᵁᴺ

@ みどり台市民ギャラリー
10:00-17:00 [16:30受付終了]

TICKET FREE

\\ 減法設計 /

細膩前衛風

・局部文字化為符號　　　・小照片與背景色呈對比

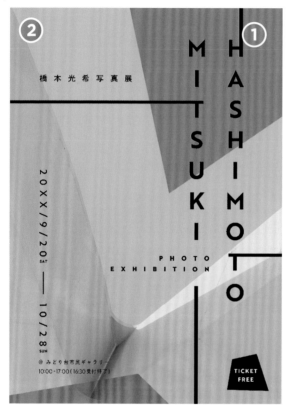

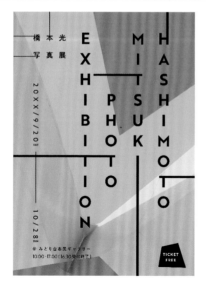

加法設計
POINT

1

將存在感十足的偏粗無襯線體字拉長至邊界處，構成讓人留下深刻印象的作品。

2

將照片出血放大配置於整個版面中，並搭配裝飾文字，使版面的呈現深具藝術感，打造出獨樹一格的氛圍。

版面若顯得雜亂
又令人費解，就失敗了！

帶有明顯特色的手法，必須用得巧才能發揮效果，如果沒頭沒腦地亂用，不要說是無法發揮效果了，反而會導致設計讓人摸不著頭緒。

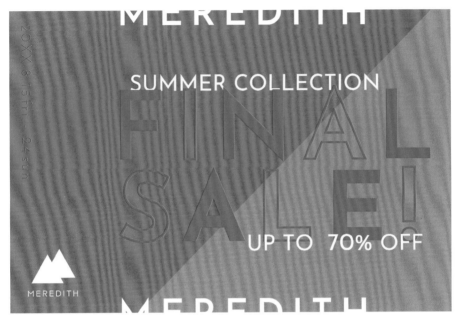

A.上下被切掉的文字是版面的亮點。

B.藍×橘的補色配色法，令人印象深刻。

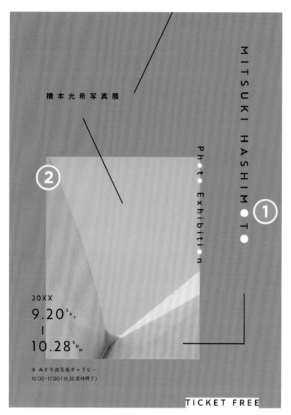

1

將局部文字轉換為符號，如此一來即便字體再纖細、低調，也能發揮出存在感。

2

照片雖小，但因為跟背景色呈現對比，所以相當顯眼。

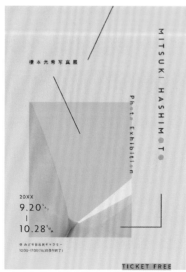

NG

版面過度一體化
而不夠搶眼，就失敗了！

在用色的廣度上若也採取減法思考，都是同色系的話，會讓照片慘遭埋沒。假設無論如何非得採用同色系，那就必須變化版面，去思考如何透過顏色以外的方法凸顯照片。

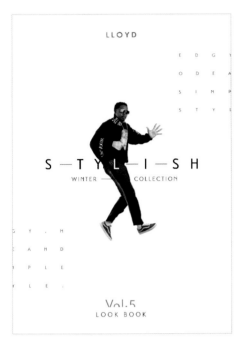

A.排列有規則性的超小文字，就像圖形紋樣般充滿個性。

B.版面乍看之下未經整合，顏色分類運用得當便可順利傳遞訊息。

C.若想讓文字脫穎而出，刻意讓照片與背景融為一體也是個好方法。

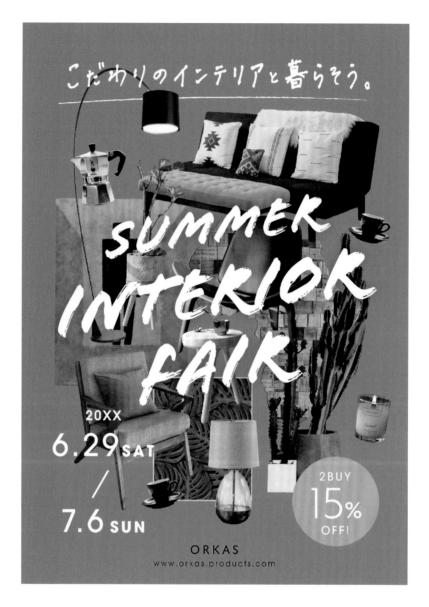

大膽率性風

\ 加法設計 /

· 拼貼風重疊設計　　· 重要資訊以符號呈現

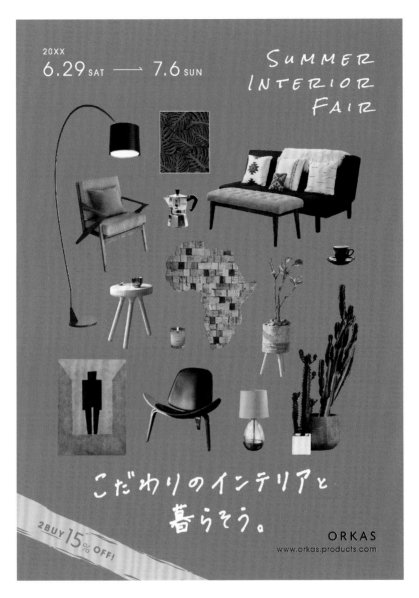

\ 減法設計 /

靈巧率性風

- 照片不重疊
- 率性感手寫

1

大膽將去背照片與文字重疊,打造拼貼風設計,令人印象深刻。

2

重要資訊若以符號方式呈現,就不會慘遭埋沒,可吸引觀者注意。

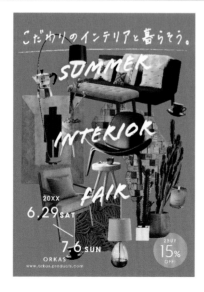

魯莽又隨興地配置版面會導致失敗!

NG範例中的照片與文字,在配置上沒有完善整合,顯得亂七八糟的。拼貼風設計乍看之下雖像是隨興配置的產物,但實際上都是經過縝密規劃的。這個範例尤其需要加強文字的分類方式,才能方便閱讀。

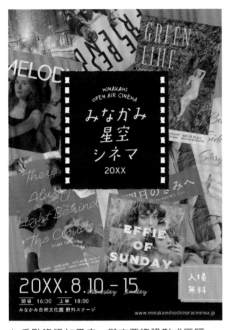

A.重點資訊加黑底，與次要資訊形成區隔。

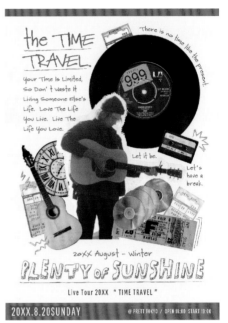

B.重要文字顏色大小有變化，具強調作用。

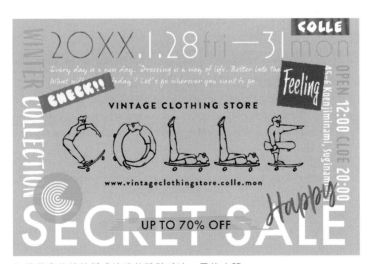

C.彷彿事後貼貼紙或塗鴉的設計手法，風格大膽。

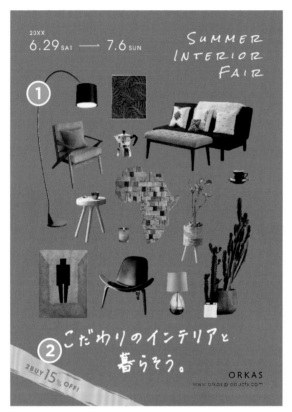

減法設計 POINT

1

將照片獨立擺放，建構出清爽的版面。照片大小不一，整整齊齊地擺放也不會顯得過於劃一，營造出恰到好處的率性感。

2

加入手寫字跟筆刷效果，為工整的版面增添了絕佳的率性印象。

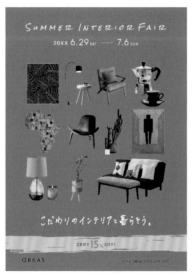

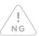
NG

版面若是對稱且顯得靜態，就失敗了！

NG範例中的所有元素都聚集於中央，且擺放得相當端正，給人一種說不上是「率性」的半吊子印象，平庸且無聊的感覺讓人耿耿於懷。

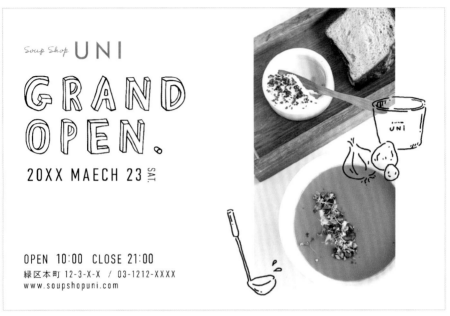

A.插圖重疊在照片上，營造恰到好處的率性感。

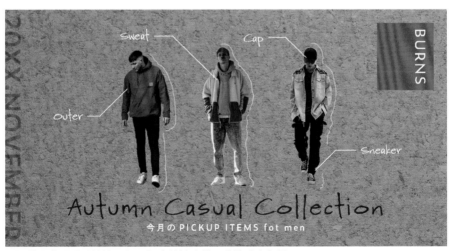

B.沿著去背照片的邊邊，加入概略的輪廓線，營造時尚氛圍。

熱情運動風

\ 加法設計 /

・整體元素斜放　　・主標加底色

\ 減法設計 /

冷靜運動風

· 黑白為主＋重點色　　· 文字工整擺放

1

為了讓觀者感受到熱情，配置時將整體元素斜放，建構出充滿躍動感的版面。

2

為主要文字加入底色，能產生彷彿事後才貼到照片上的效果。藉由這種刻意營造的「外加感」來提升訴求力道。

可有可無的文字也很搶眼就失敗了！

將文字做為裝飾加入版面，幫助營造氣氛並無不妥，但若文字本身太搶眼的話，就NG了。千萬別忘記它終究是配角而已！

A.波浪狀文字與漸層效果讓人產生錯視，具有動態感。

B.從遠處向前衝的透視手法（遠近感），看頭十足！

C.若想讓配色充滿熱情，推薦「暖色系×黑色」。

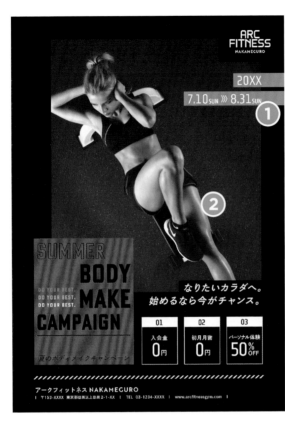

1

在以黑白兩色建構出的時尚版面中，畫龍點睛地加入藍色與紅色，增添變化。

2

由於照片中的模特兒構成了斜線，所以就算所有文字元素都工整擺放，也不會流於無趣。

NG

若讓人搞不清內容的優先順序，就失敗了！

降低用色數量，以單一顏色建構版面時，容易導致看似相同的文字資訊過多，讓人搞不清重點何在…！特別想強調的重點，必須與其他內容有明確的區隔。

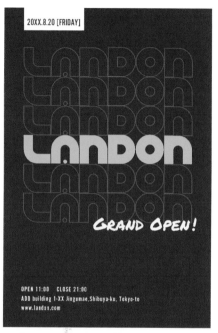

A.厚實的黑體字就算不大，也很強而有力。

B.將相同元素反覆呈現，建構出律動感設計。

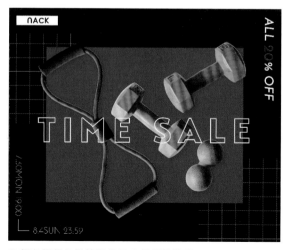

C.鮮色調顏色與簡單的黑底是絕佳拍檔。

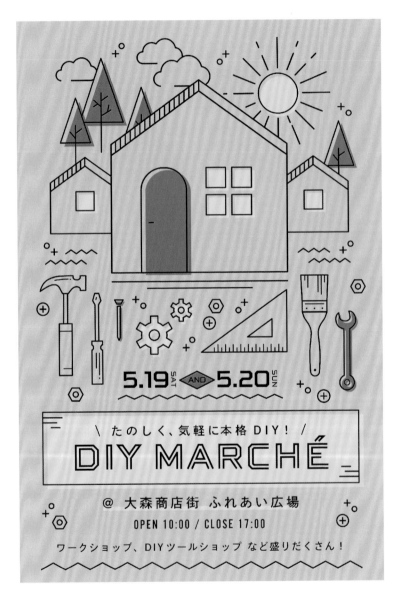

朝氣十足戶外風

\ 加法設計 /

- 大量使用插畫
- 部分區塊加入顏色

減法設計

心無旁騖戶外風

- 字級偏小
- 插圖和文字合併成圖案

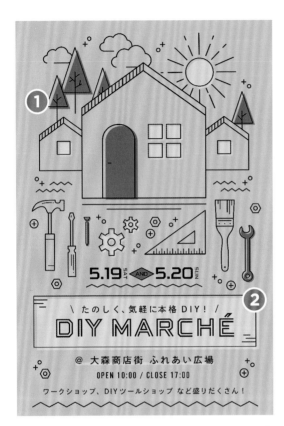

加法設計
POINT

1

整體畫面大量使用插畫，營造出歡樂印象。

2

部分區塊加入顏色，可強調想凸顯的元素，也能營造出熱鬧感覺。

<div align="center">! NG</div>

插畫的配置不當
會導致失敗！

插畫若是歪歪的、呈現出晃動感的話，會導致設計看起來不協調且亂糟糟的。在怪罪插圖的數量太多之前，建議先重新審視插圖的呈現是否有足夠的吸引力。

A.大自然感的大地色，最適用於戶外主題上。

B.商標風與標籤風的設計元素，讓版面相當熱鬧。

1

偏小的簡單文字，與沉穩的版面氛圍相當搭配。配置時將文字的位置上下錯開，就可避免形成死板的印象。

2

在設計上將插圖和文字合併成一個標誌形圖案，使文字內容既簡潔又易懂。

NG

刻意全部湊在一起會導致失敗！

若硬將所有文字都塞到標誌形圖案中，反而不利於資訊的傳遞。而且NG範例為了讓版面顯得平衡，又在上下方多出來的空間中加入裝飾…完全就是本末倒置。

more to see 更多案例

A.雙色背景讓版面簡單卻不無趣。

B.漫畫分格般的文字區隔手法，清爽又有序。

C.組合文字與插圖以圓形方式配置，打造吸睛logo標誌。

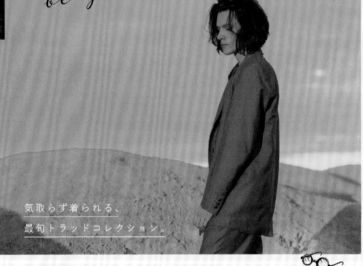

Jack Martin
LOOKBOOK

CONSEPT :
New Standard Trad Style

Always be yourself.

vol.
03

20XX
Autumn

気取らず着られる、
最旬トラッドコレクション。

TAKE FREE

TRAD'S KEY WORD

Tailored jacket, Trench coat, Hat,
White shirt, Regimental stripe, Plaid,
and more …

www.jackmartin.com

\ 加法設計 /

創新復古學院風

· 不對稱的版面設計　　　· 手繪風插圖+紅格紋

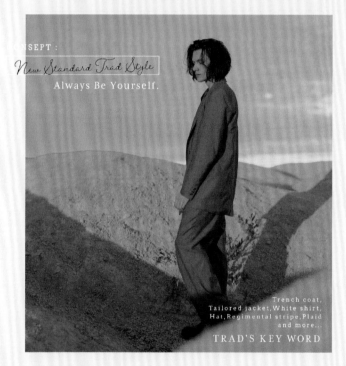

\ 減法設計 /

守成復古學院風

·字級偏小　　·單一的「脫軌」元素

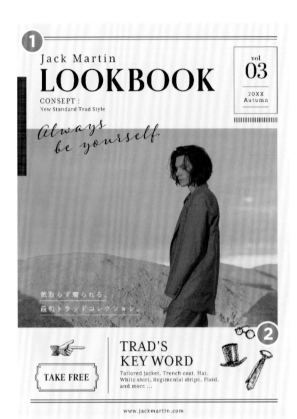

加法設計
POINT

1

不對稱的版面營造出動態感，建構出不落俗套且時尚的復古學院風格設計。

2

加入手繪風插圖與紅色格紋圖案，強化獨特感。

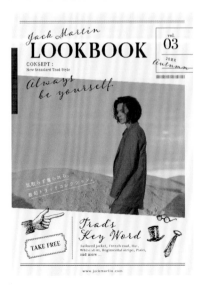

過度的動態感
會導致失敗！

NG範例給人的只有躁動的印象，未能順利傳達設計意圖。此外，濫用充滿動態感的字體這點也不可取。喧賓奪主的繁複感，讓版面魅力大打折扣。

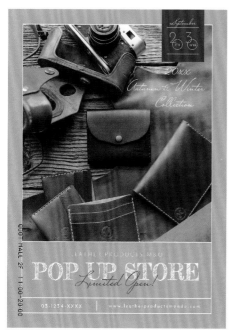

A.非復古學院風的紫紅色，營造時尚印象。

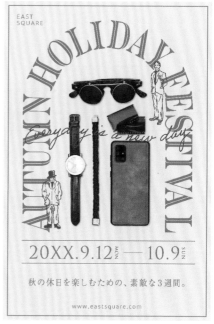

B.別出心裁的文字配置，顯得獨一無二。

C.設計不對稱版面時，記得保留一定程度的工整感。

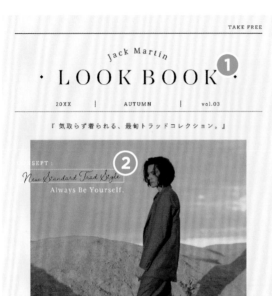

1

將所有文字調小，營造出沉穩的氣氛。

2

在版面中加入充滿玩心的單一「脫軌要素」，讓風格雖傳統卻也不顯得無趣。

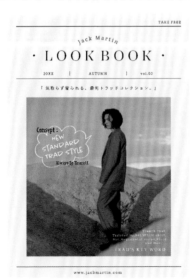

NG

版面氛圍慘遭破壞就失敗了！

NG範例雖然也是加入了單一「脫軌要素」的作品，但由於風格落差太大，破壞了版面整體的氛圍。成功的祕訣在於「脫軌」的同時也要維繫住版面氛圍。

A.藏青色增添了知性感。

B.若想凸顯深具特色的標題,其他元素就以平凡低調的方式呈現。

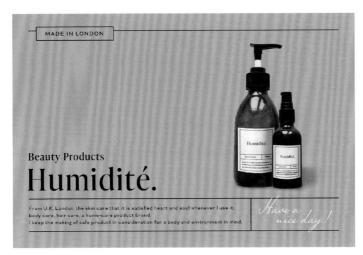

C.輕巧的白色手寫字,消除了沉重的印象。

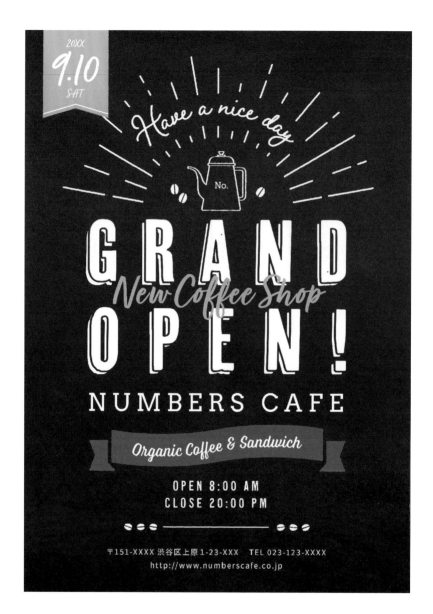

\ 加法設計 /

親切咖啡風

· 插圖＋緞帶　　· 圓潤感手寫體

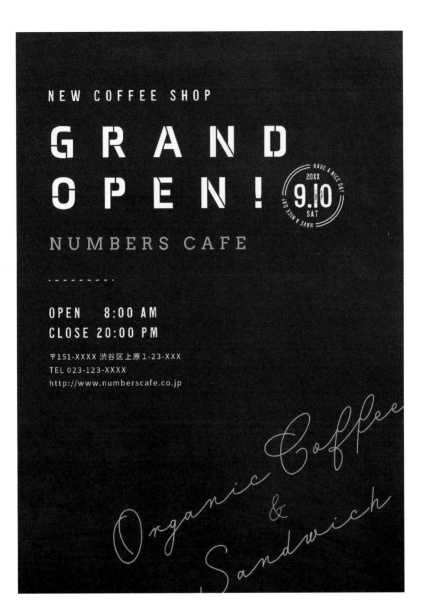

\ 減法設計 /

淡漠咖啡風

· 清爽字體　　· 留白偏多

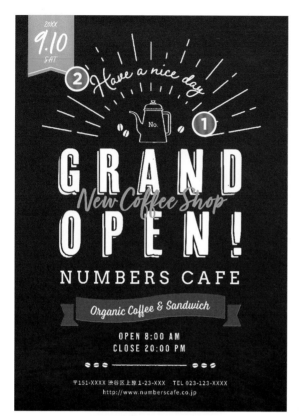

加法設計
POINT

1

加入插圖與緞帶裝飾，
營造親和印象。

2

為了給人柔和的印象，
盡量採用具圓潤感的書
寫字體以及筆跡輕柔的
手寫字。

**輕忽顏色形成的印象
會導致失敗！**

黃色與紅色一般常用於宣導呼籲
及商業促銷上，而深紫色則給
人神祕的感覺，並不屬於人見人
愛的顏色。切記別以為只要夠搶
眼，使用什麼顏色都沒問題。

A.採用與咖啡店最適配的木紋質地背景。

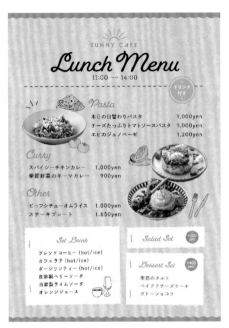

B.樸實的牛皮紙背景搭配暖色系，相當溫馨。

C.以色鉛筆效果呈現線條，提升親和度。

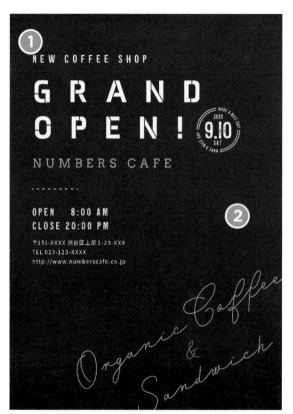

1

字型選用變化較少的清爽字體，營造出時尚精緻的印象。

2

空白偏多的寬鬆版面顯得從容不迫。

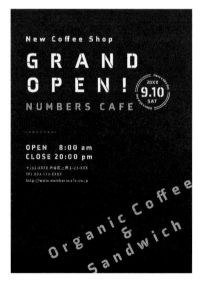

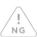
NG

版面若顯得「無趣」而非「簡單」，就失敗了！

由於NG範例中有大量留白，因此字體種類也採取減法思考的話，將導致無趣的印象。尤其是斜放的文字和圖案化的文字，若能分別改用合適的字體，就能顯得魅力十足。

more to see 更多案例

A.雅致時尚字體＆流行風配色，建構出達人級的時髦設計。

B.不會太華麗也不至於粗獷的簡單書寫字體，用在這個版面剛剛好。

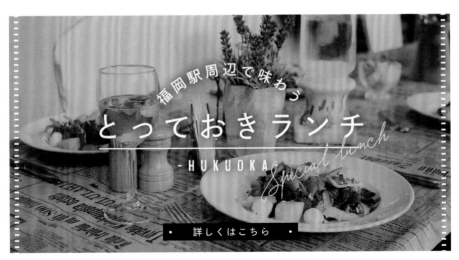

C.為照片套用橘色濾鏡，可營造出情調。

專欄 疑難雜症諮商室

Q。 為了能設計出簡練大方的作品，我特別重視「簡單」的概念，但成品總是顯得枯燥乏味…問題究竟是出在哪裡呢？

A。 **設計若只停留在整理資訊的程度是無法呈現出魅力的！**

將資訊加以整理固然有其必要，但若只聚焦於此，設計就會顯得無趣。比起整理，更重要的是將更多心思放在素材上，讓素材的魅力發揮到極致。

A。 **挑戰「別出心裁的版面配置」！**

若不想添加裝飾和用色數量，試著只調整版面也是明智的選擇。如此一來成品雖然簡單，卻能顯得相當獨特，為人帶來深刻印象。

Section.2

WORLD design

+ −

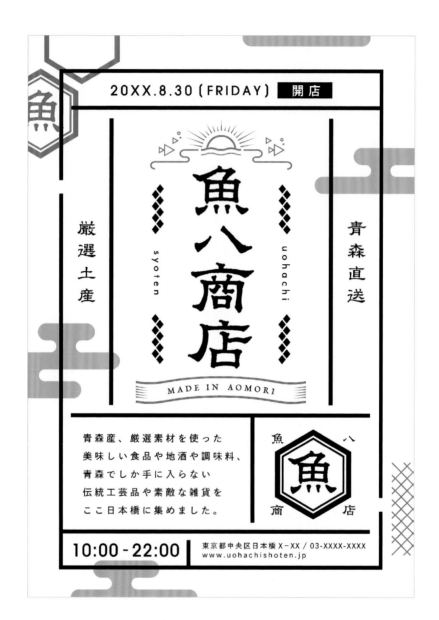

20XX.8.30〔FRIDAY〕 開店

魚八商店

syoten

uohachi

厳選土産

青森直送

MADE IN AOMORI

青森産、厳選素材を使った
美味しい食品や地酒や調味料、
青森でしか手に入らない
伝統工芸品や素敵な雑貨を
ここ日本橋に集めました。

魚八商店

10:00 - 22:00

東京都中央区日本橋 X-XX / 03-XXXX-XXXX
www.uohachishoten.jp

\ 加法設計 /

講究現代日式風

・黑粗字體　　　・大大的日式雲朵＋印章圖案

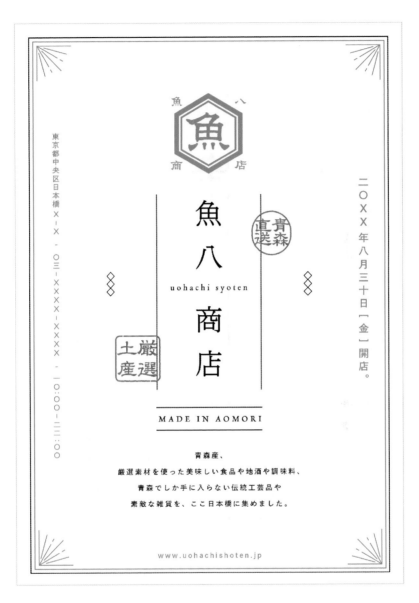

魚八商店
魚八
商店
uohachi syoten

青森直選

厳選土産

MADE IN AOMORI

青森産、
厳選素材を使った美味しい食品や地酒や調味料、
青森でしか手に入らない伝統工芸品や
素敵な雑貨を、ここ日本橋に集めました。

東京都中央区日本橋×−× − ○三−××××−×××× − 一○:○○−二三:○○

二○××年八月三十日〔金〕開店。

www.uohachishoten.jp

＼ 減法設計 ／

簡練現代日式風

・ 細字＋細線　　・ 重點加入印章圖案

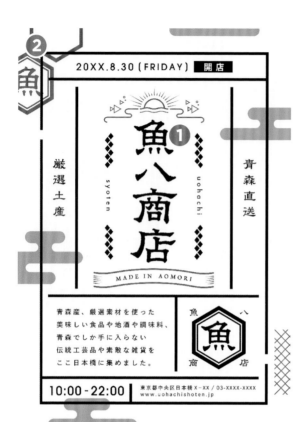

1

黑色且偏粗的字體讓文字清楚呈現，給人相當大氣的印象。

2

版面中大膽地加入了雲朵和印章風格的裝飾，配置時只要留意不要蓋到文字，並置於標題外框，尺寸就算大一些也不會顯得突兀。

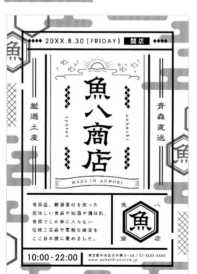

!\ NG

將空白完全填滿就失敗了！

不將所有空間都平均填滿裝飾就感到不安，結果一不小心就花俏過頭，不曉得你是否也曾有這樣的經驗？但遺憾的是，這樣的加法思考只會帶來失敗。只要版面協調勻稱，留白並不構成問題。

A.插圖結合文字的高密度標誌形圖案極吸睛。　B.置於四個角落的巨大文字，令人印象深刻。

C.若在邊框之上再加裝飾，務必要控制數量。

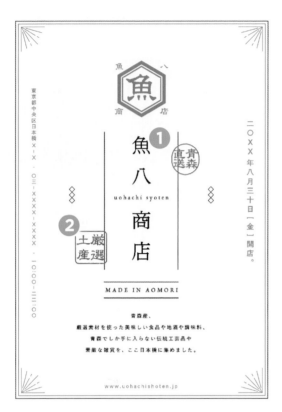

1

細字的字體及超細的線條，營造出時髦印象。

2

在精緻的版面中刻意加入類比時代印象的印章風格元素，達到畫龍點睛之效。

NG

元素太分散
而顯得不穩定，就失敗了！

NG範例整個版面沒被整合好，給人鬆散的印象。每個元素縮小後，畫面的留白會變多，容易使版面顯得不穩定，因此可加入邊框或線條來強化版面。

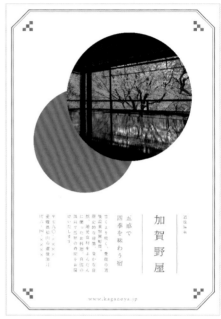

A.超細線條裝飾，讓成熟感商品Logo顯得精緻。　B.將圓形斜斜疊放，就能讓版面品味十足。

C.彷彿被撕開的紙張紋理，構成畫面亮點。

吉田呉服店

春の京都を着物で歩こう。

|春|の
きもの
キャンペーン

4月
15日
▶
29日

レンタル全品 20% OFF!

\ 加法設計 /

怦然心動京都風

· 大量花朵及和風插圖　　· 文字加框及底色

春の京都を着物で歩こう。

春の
きものキャンペーン
4月15日～29日

レンタル全品
20% OFF！

吉田呉服店

\ 減法設計 /

婉約嫻靜京都風

・刷淡的裝飾紋樣　　・縮小照片與文字

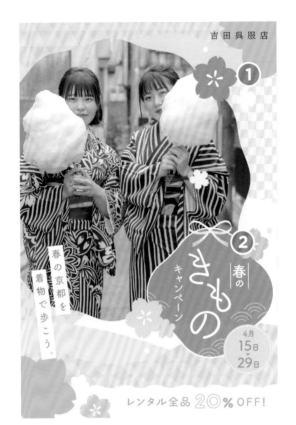

加法設計
POINT

1

版面中大量使用花朵插圖及和風圖案，強調出可愛的日式氛圍。

2

為了避免被插圖與圖案吃掉，將文字添加邊框與底色，以利閱讀。

!NG

濫用特徵強烈的字體
會導致失敗！

NG範例中使用的每種字體雖都契合作品的氛圍，但全部湊在一起時不見得能協調呈現。尤其是當字體的特徵強烈時，最好將數量限制在1～2種，這樣才能順利整合版面。

more to see 更多案例

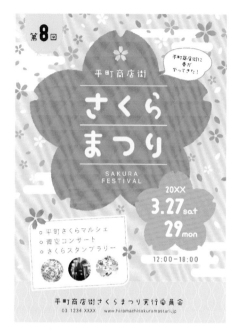

A.大量紛飛的櫻花瓣，給人好心情。

B.流行風配色搭配歡樂感版面，少女心十足。

C.小巧可愛的插圖讓人怦然心動！

1

版面中加入淡淡的花朵輪廓線條及市松紋樣（譯註：日本傳統紋樣之一，由雙色格子交互排列形成的花紋），不著痕跡地建構出和風世界觀。

2

將照片與文字調小，能給人高雅的印象。而為了不使版面顯得冷清，整體採用珊瑚粉色來增添溫度感。

NG

採用鈍色調×冷色系
而造成寂寥感，就失敗了！

若能巧妙運用鈍色調顏色，可讓作品顯得成熟有魅力，但將鈍色調用在留白較多或以冷色系所建構的版面上時，一不小心就會給人寂寥冷清的感覺。

A.細緻的線條顯得既細膩又高雅。

B.沒有稜角的圓潤設計，營造出柔和氛圍。

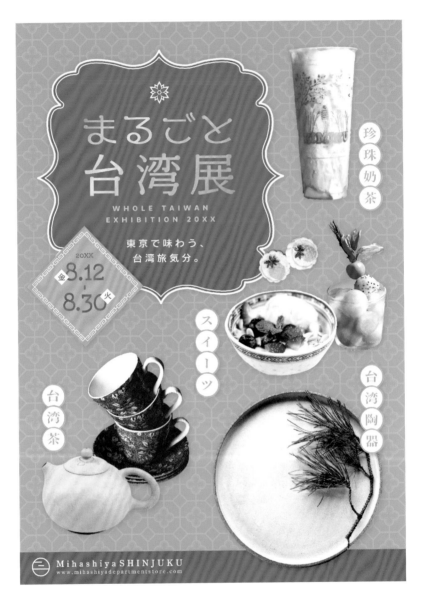

加法設計

活力十足亞洲風

· 對比色配色＋金色　　　· 風格強烈的邊框及紋樣

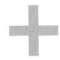

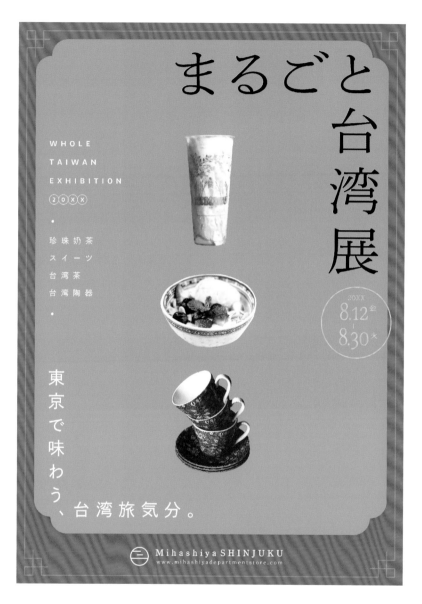

まるごと台湾展

WHOLE
TAIWAN
EXHIBITION
20XX

珍珠奶茶
スイーツ
台湾茶
台湾陶器

20XX
8.12金
↓
8.30火

東京で味わう、台湾旅気分。

Mihashiya SHINJUKU
www.mihashiyadepartmentstore.com

\ 減法設計 /

氣質出眾亞洲風

· 簡潔字體＋留白　　· 對比色配色

加法設計
POINT

1

以翡翠綠的背景搭配紅色×金色，形成活力充沛印象的配色。

2

版面中加入了極具特色的邊框和大量紋樣，強化了亞洲風味。

NG

「沒頭沒腦」使用漸層效果會導致失敗！

漸層效果雖能輕易地吸引目光，但另一方面，想用得巧卻也比想像中困難。隨便亂用的話，會讓成品像是出自門外漢之手。

A.熠熠生輝的照片與鮮豔花朵圖案，訴求效果相當好。

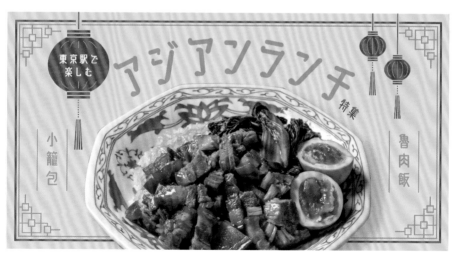

B.令人印象深刻的鮮豔配色，相當有活力。

1

這個範例呈現出的是字體簡單與留白較多的清爽版面，屬於給人高雅印象的成熟設計。

2

版面雖內斂，但採用對比強烈的互補色配色，給人品味不凡印象。

NG

宣傳內容的氣勢遜於配色就失敗了！

跟獨樹一格的配色相比，版面配置顯得過於高雅且小家碧玉，形成一種不協調的印象。以結果來看，邊框顯得很突兀，導致重要的宣傳內容無法被順利傳遞。

A.為讓照片存在感十足，文字尺寸調得較小。　B.深粉紅色不會太甜美，形塑出清高美感。

C.精緻的秀麗明體字，與這個版面相當適配。

Hawaiian Fair!

HELLO CAFE

Tropical Dragon Berry

SMOOTHIE

トロピカルドラゴンベリースムージー

ドラゴンフルーツにパイナップル、
マンゴー、ベリー、ココナッツをミックスした、
南国気分を味わえる鮮やかなスムージーが登場。

7/28 START

\ 加法設計 /

活躍休閒渡假風

· 橘黃筆刷效果搭藍天　　　· 氣勢感手寫體

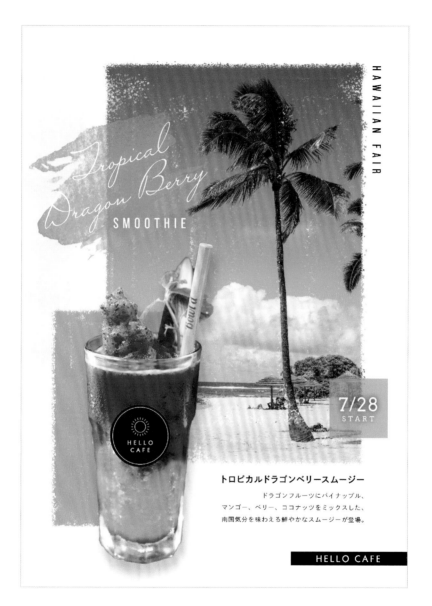

減法設計

閒適休閒渡假風

· 縮小照片　　· 細字手寫體

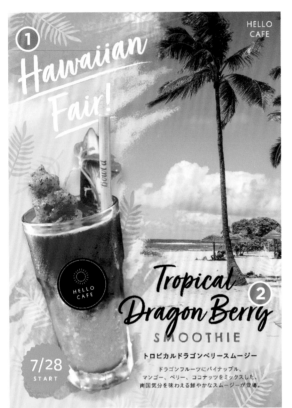

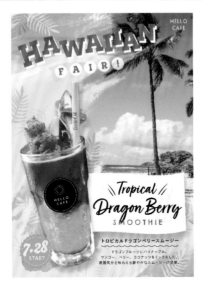

加法設計
POINT

1

背景中大膽地加入橘色與黃色的筆刷效果，與藍天呈現出的對比相當耀眼，是極富休閒渡假感的配色。

2

氣勢十足的手寫字體，營造出生動感。

！NG

每項元素都過於花俏的話就失敗了！

NG範例中每個元素的裝飾都太多，給人俗氣的印象。背景若已夠熱鬧，文字簡單呈現即可。不過切記別忽視了易讀性，可在選色上多用點心，在不破壞版面協調度的情況下做調整。

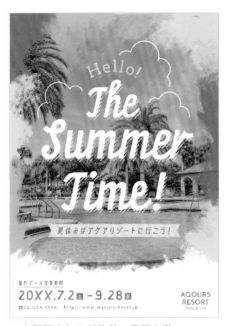

A.在版面中加入斜條紋，更顯生動。

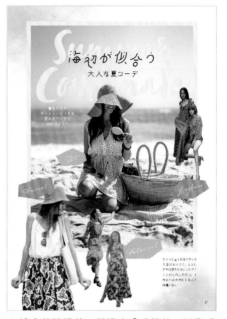

B.清爽的檸檬黃，營造出「成熟的」活潑感。

C.整面鮮色調的圖案，給人活力十足的感覺。

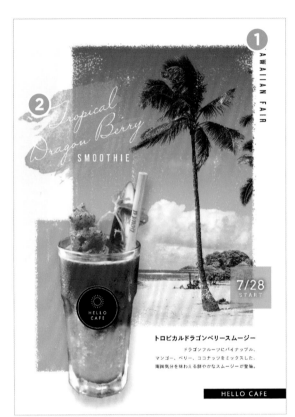

トロピカルドラゴンベリースムージー

ドラゴンフルーツにパイナップル、
マンゴー、ベリー、ココナッツをミックスした、
南国気分を味わえる鮮やかなスムージーが登場。

HELLO CAFE

1

將照片直放並縮小尺寸
以帶出沉穩感，同時加
入刮痕效果，打造出充
滿情調的設計。

2

彷彿隨手寫下的細字字
體，營造出一種閒適的
感覺。

成品若顯得像商務資料
就失敗了！

NG範例雖摒棄掉所有非必要的元
素，卻顯得相當平淡無味。雖說
是減法思考設計，但有時為了營
造氛圍，裝飾還是有其必要。以
為零裝飾才是正確答案的這種想
法，是錯誤的。

A.拉寬字距,形塑出悠然氛圍。

B.筆跡流麗的書寫字體,建構出優雅印象。

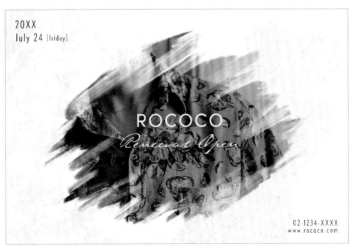

C.率性裁切的照片,讓休閒風服飾更顯休閒。

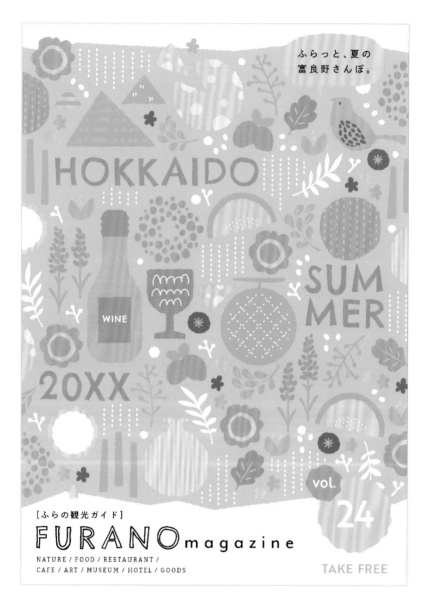

加法設計

心花怒放北歐風

· 滿滿的插圖　　· 統一的亮色調配色

ふらっと、夏の富良野さんぽ。

hokkaido

FURANO

magazine

—

NATURE / FOOD
RESTAURANT / CAFE / ART
MUSEUM / HOTEL / GOODS

—

20XX SUMMER | vol. 24 | TAKE FREE

\ 減法設計 /

清爽淡然北歐風

・簡化插圖＋減少用色數　　　・唯一的直排文字亮點

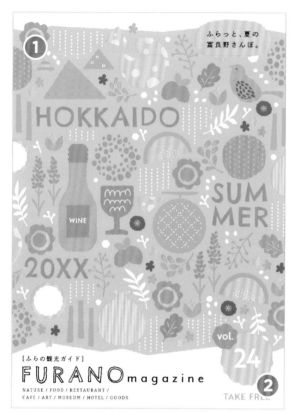

1

用大量的插圖將版面塞滿，形成相當歡樂的高密度設計。

2

呈現相同亮色調的繽紛配色，讓夏日的陽光感和雀躍的歡樂印象得以並存。

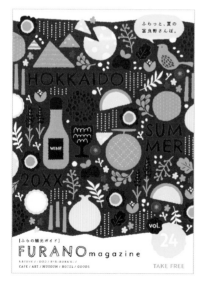

使用鮮色調顏色
而過於刺眼，就失敗了！

彩度和明度都高的顏色，刺激性較高，不適用於配色繽紛或密度高的設計上。最好是重點式地使用或用在留白較多的設計上。

A.以花朵插圖排列的邊框，展現盛開的愉快心情。

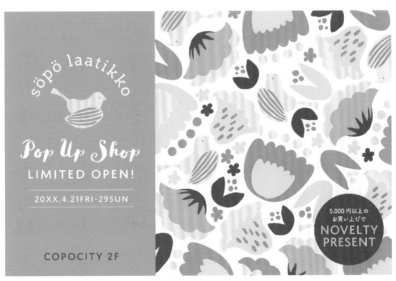

B.動物元素的主題特別討喜。

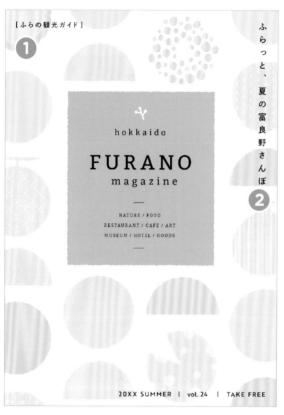

減法設計 POINT

1

簡化插圖並降低用色數量，便可建構出成熟的氛圍。

2

單一處的直排文字構成畫面亮點，讓版面在井然有序之餘不失巧思。

流水帳似的文字排列會導致失敗！

將諸多的文字以相同方式配置時，拿來與充滿變化的配置兩相比較，容易給人「文字量多」的印象。減法思考不能只執著於減少元素量，也必須在版面配置上多用點心才是。

A.柔和的鈍色調，相當時尚。

B.不造作的「隨興橢圓形」，相當舒服。

C.成熟配色搭配洋溢好心情的版面配置，堪稱一絕！

專欄　疑難雜症諮商室

Q. 我很不擅長配色，尤其是碰上用色數
量多的設計時，很怕會顯得「亂糟
糟」而非「繽紛」。

A. **顏色數量超過5種時，**
必須統一色調！

顏色的色相不一致沒關係，只要統一色調，版面
就不會顯得亂糟糟的。

A. **利用對比來取代顏色數量，讓版面**
顯得繽紛，也不失為一個好方法

若採用對比強烈的顏色組合，只需2～3種顏色便
能顯得繽紛。這種手法在難度上相較於增加用色
數量來得低，門檻不高，相當推薦。

A. **使用白色背景！**

下方範例中所選用的顏色雖好，但因為與相鄰的
顏色不搭，所以顯得亂糟糟的。改用白色背景的
話，就沒有這樣的煩惱。

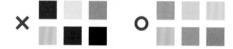

×　Design　O　Design

Section.3

EVENT design

＋ －

20XX
新春初売
福袋
HAPPY BAG

新しい年を
ちょっと良くする
暮らしの雑貨福袋

12/8〜
先行予約
START

KURASHIYA

\ 加法設計 /

歡欣新年風

· 大量和風插圖　　· 隨興配置照片與插圖

20XX
HAPPY
BAG

新春
初売

福袋

新しい年を
ちょっと良くする
暮らしの雑貨福袋

12/8~
先行予約
START

KURASHIYA

\ 減法設計 /

典雅新年風

· 井然有序的排版　　· 簡單大氣的日本國旗紅圓

1

大量使用梅花、松樹、水引（譯註：日本人裝飾於婚喪喜慶紅白包上的細繩結）、扇形、和雲（譯註：日本特有、表現「雲」的圖案）等新年意象圖案，營造喜氣洋洋氛圍。

2

隨興配置照片與插圖，形成動態華麗版面。

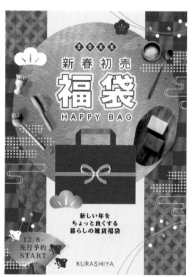

給人花枝招展印象的話就失敗了！

鮮豔的黃紅組合，讓人聯想到超市的特賣傳單。版面雖搶眼，但欠缺質感。決定用色前，要想清楚配色是否順應設計內容。

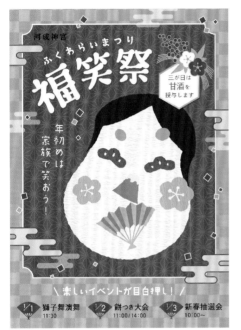

A.獨特的字體讓版面顯得相當歡樂。

B.將文字局部替換為帶有新年意象的插圖。

C.放射狀的版面,給人歡欣的印象。

1

這個範例的版面相當井然有序,讓人感受到設計者的用心,是相當別緻的作品。

2

讓人聯想到日本國旗的紅色圓形,在簡單背景襯托下相當搶眼,顯得穩重之餘也不失大氣。

給人廉價感的話就失敗了!

NG範例的版面顯得相當平板,不見任何別出心裁之處。版面配置就算是如出一轍,但是否在字體、用色、背景等細節上用心,所形成的差異是天壤之別的。

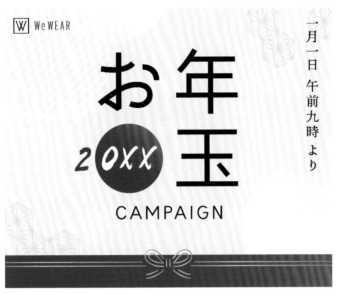

A.金色的水引提升了別緻感。

B.這個範例選用給人謙和高雅印象的細至略粗的明體字。

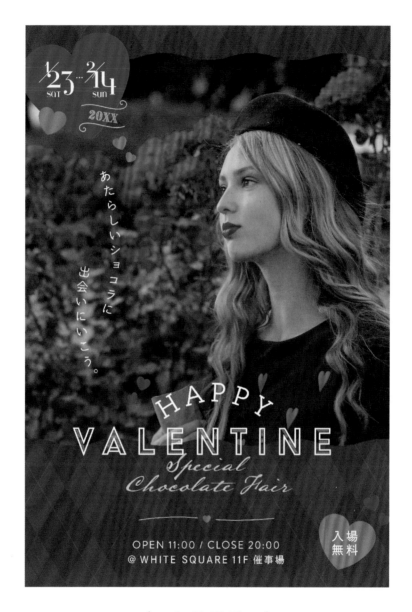

1/23 SAT … 2/14 SUN
20XX

あたらしいショコラに出会いにいこう。

HAPPY
VALENTINE
Special
Chocolate Fair

OPEN 11:00 / CLOSE 20:00
@ WHITE SQUARE 11F 催事場

入場無料

\ 加法設計 /

滿心雀躍情人節風

・復古高雅字體＋愛心　　　　・不對稱的動態版面

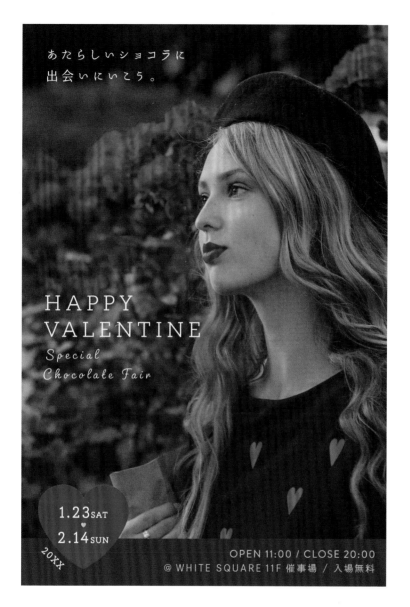

あたらしいショコラに
出会いにいこう。

HAPPY
VALENTINE
Special
Chocolate Fair

1.23 SAT
2.14 SUN
20XX

OPEN 11:00 / CLOSE 20:00
@ WHITE SQUARE 11F 催事場 / 入場無料

\ 減法設計 /

心跳加速情人節風

· 放大照片　　　· 整齊排列文字

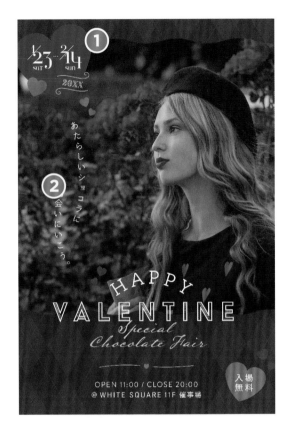

1

給人復古高雅印象的字
體和愛心圖案，營造出
成熟可愛的氛圍。

2

不對稱的版面配置搭配
動態感的文字，表現出
內心的雀躍。

! NG

濫用文字與色塊的組合會導致失敗！

將文字與色塊組合使用，可達成
重點式呈現或強調的效果，但在
一款設計裡過度濫用這個手法，
會造成失敗。要用就選擇性地用
在必需之處。

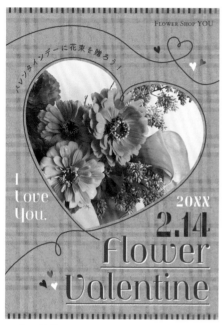

A.將照片裁切成心型,營造甜美印象。

B.飛在空中的水果和巧克力,戲劇張力十足!

C.放膽將版面打斜,形塑出強烈印象。

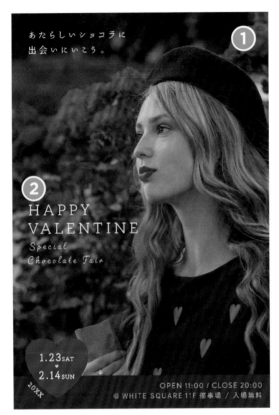

1

將模特兒的照片放大，便完成了無須贅述也能讓人意會的作品。

2

不會過大的文字整齊排列，營造期待與緊張情緒交雜的怦然心動感。

!
NG

刻意留白
會導致失敗！

NG範例雖企圖留白，卻反而營造出擁擠的印象。留白並非減法設計的絕對條件，所以無需拘泥於此。此外，當設計中有照片呈現時，也可將拍攝對象以外的背景部分，視為留白。

A.用暗色系建構版面，營造出神祕氛圍。

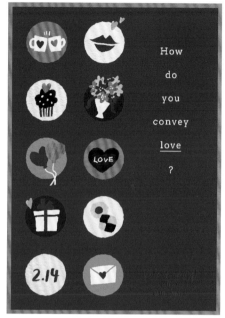

B.利用日期與插圖，間接表現情人節。

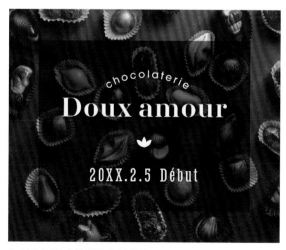

C.刻意用偏暗的照片來營造情調。

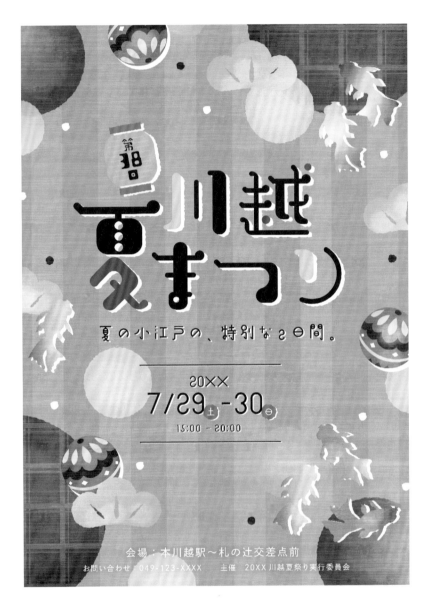

第18回 川越
夏まつり

夏の小江戸の、特別な2日間。

20××
7/29㊏ -30㊐

15:00 - 20:00

会場：本川越駅〜札の辻交差点前
お問い合わせ：049-123-XXXX　　主催　20XX川越夏祭り実行委員会

\　加法設計　/

好友歡慶夏日祭典風

・涼爽冷色系底色＋活力感橘黃　　　・玩心十足標題字

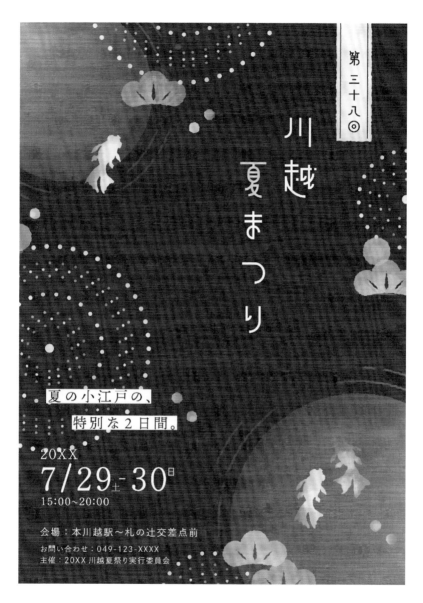

第三十八◎

川越
夏まつり

夏の小江戸の、
特別な2日間。

20XX
7/29土**-30**日
15:00~20:00

会場：本川越駅～札の辻交差点前

お問い合わせ：049-123-XXXX
主催：20XX川越夏祭り実行委員会

\ 減 法 設 計 /

兩人世界夏日祭典風

・沉穩深藍＋局部暖色系　　・充沛留白空間

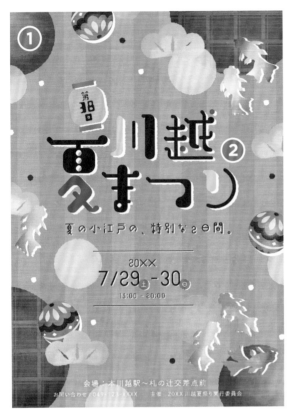

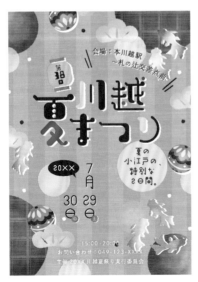

1

採用涼爽的冷色系為底色，再搭配活力感的橘色與黃色，建構出與祭典最合拍的熱鬧配色。

2

標題使用充滿玩心、歡樂感十足的設計字型。

NG

偏重裝飾而疏於整理文字會導致失敗！

經常可見的一種失敗，是在構思版面時一心只想著如何「營造出熱鬧感」。但首要之務應該是先整理文字資訊，之後再視需求來加以配色、調整版面，以及追加裝飾等。

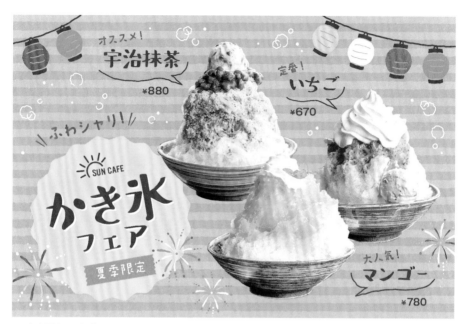

A.讓人聯想至祭典的插圖，可炒熱氣氛。

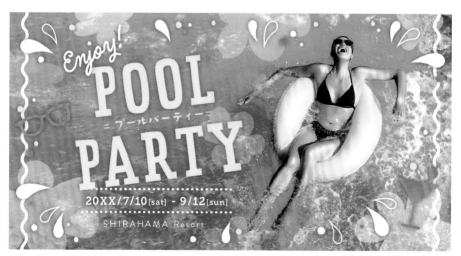

B.相較於日式風格，西式設計適合採用鮮色調配色。

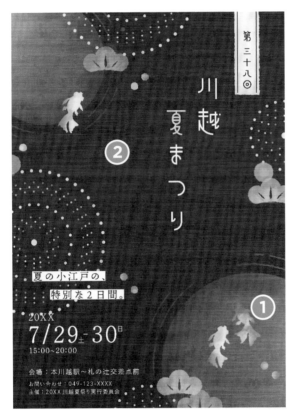

1

採用沉穩的深藍色來統一畫面，可凸顯出只用於局部的暖色系顏色，讓版面深具氣氛。

2

充沛的留白空間，為版面營造出餘韻，給人成熟的印象。

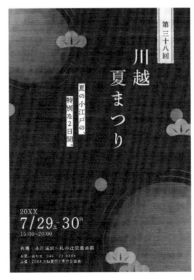

「祭典氛圍」盡失
就失敗了！

即便再怎麼想營造出成熟感，版面若顯得昏暗又古樸，就無法展現出魅力。切記設計主題是夏日祭典，施展減法技法時，務必要拿捏好分寸。

A.搖曳的文字及曲線，醞釀出向晚氣氛。

B.輕盈的線條插畫，讓作品帶有成熟韻味。

C.涼爽的透明藍色，搭配金色相當高雅。

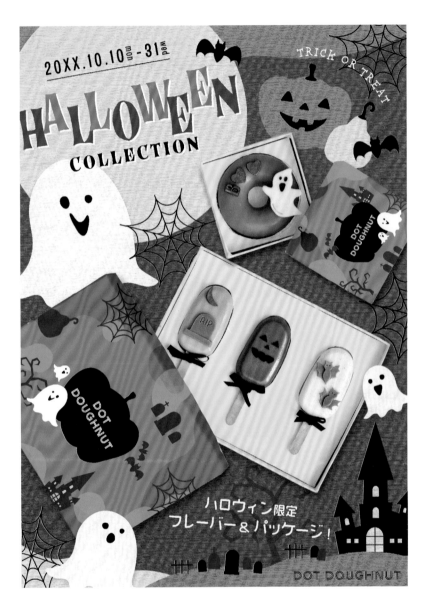

加法設計

歡樂萬聖節風

· 紫橘黃萬聖節配色　　　· 標題字母上下錯開

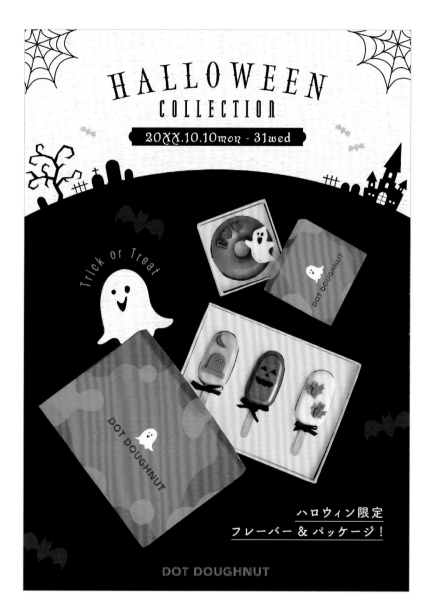

HALLOWEEN COLLECTION
20XX.10.10mon - 31wed

Trick or Treat

DOT DOUGHNUT

DOT DOUGHNUT

ハロウィン限定
フレーバー＆パッケージ！

DOT DOUGHNUT

\ 減法設計 /

黑暗萬聖節風

· 產品照 vs 大片黑背景　　· 剪影式插圖

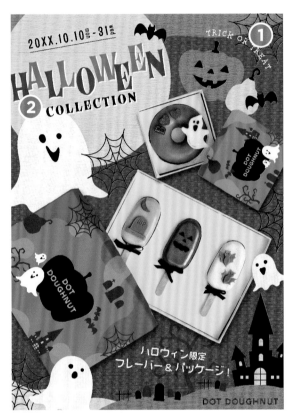

1

紫色、橘色、黃色是萬聖節的標準配色，給人歡樂的印象。

2

標題字母位置上下錯開，營造「惡作劇」感。

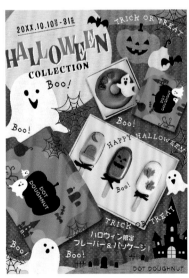

NG

裝飾文字過多
會導致失敗！

高密度的設計在顯得熱鬧歡樂的同時，也易造成文字的具體內容不易傳達。建議文字元素僅限縮於必要內容上。

more to see 更多案例

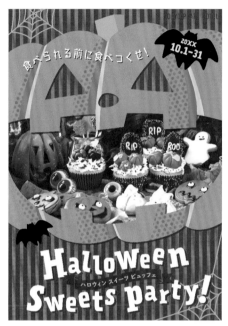

A.版面內容超出畫面範圍的大膽設計富魄力。

B.利用大量的插圖環繞版面,既熱鬧又歡樂!

C.文字中也使用插圖和紋樣加以裝飾。

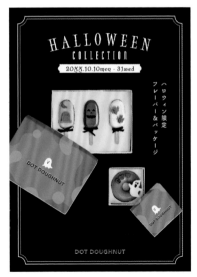

1

產品照片與大片的黑色背景形成對比，可瞬間躍入觀者眼簾。

2

以剪影方式來呈現插圖，主張就不會顯得過於強烈，是讓插圖不至於喧賓奪主的巧思。

!
NG

跟產品形象不搭就失敗了！

NG範例並未採用插圖，是一整片黑色的簡單設計，但因為恐怖的氛圍太強，與流行風的產品並不搭。設計時不能光只想著要加或減，要進一步意識到作品氛圍是否有被整合好。

A.以白色為底，就不顯陰森還能有時尚感。

B.建議採用較小的字體與較寬的字距。

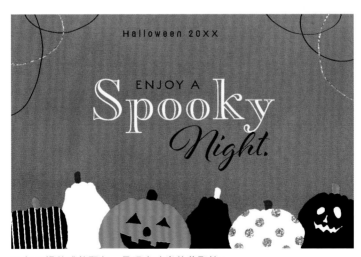

C.灰×橘的成熟配色，呈現出時尚的萬聖節。

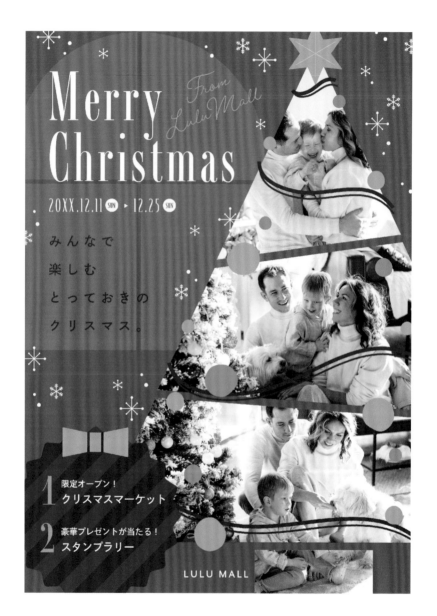

喜悦耶誕節風

\ 加法設計 /

- 直接好懂的耶誕象徵物　　・紅綠金耶誕節標準配色

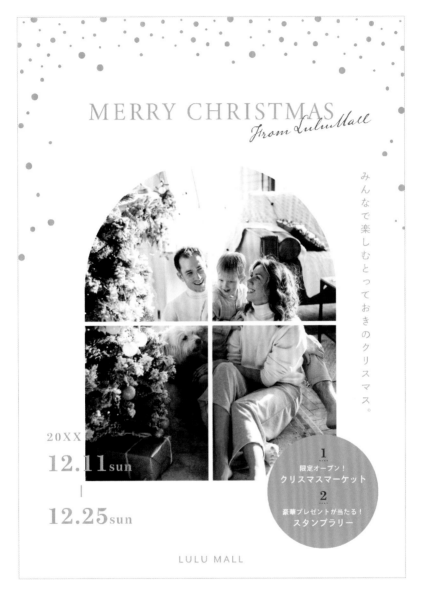

MERRY CHRISTMAS
From LuluMall

みんなで楽しむとっておきのクリスマス。

20XX
12.11sun
|
12.25sun

1
限定オープン！
クリスマスマーケット
2
豪華プレゼントが当たる！
スタンプラリー

LULU MALL

\ 減 法 設 計 /

神聖耶誕節風

・ 白＋金色時尚耶誕感　　　　・ 故事感家庭照

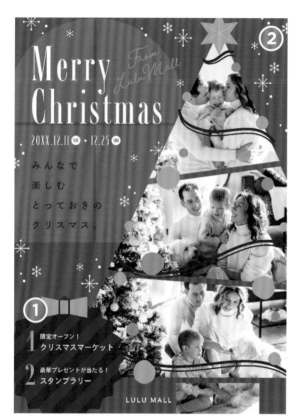

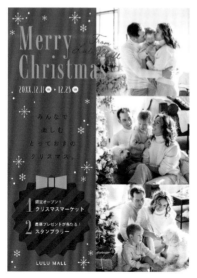

加法設計
POINT

1

使用耶誕樹、花圈、雪花，以相當直接且易懂的方式呈現耶誕節。

2

將主要的紅色搭配綠色與金色，形成標準的耶誕節配色，營造華麗與雀躍感。

漫不經心增添元素
會導致失敗！

設計背後不可或缺的是意圖，為何要使用三張照片？為何要散置雪花圖案？意圖的有無會影響設計手法。沒頭沒腦的配置是無法打動觀者內心的。

A.以耶誕倒數月曆為主題，令人滿心雀躍。

B.深藍背景搭配耶誕配色，既華麗又搶眼。

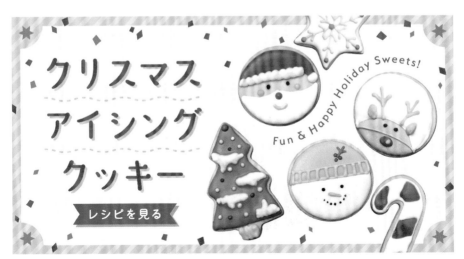

C.版面充滿輕快動態感，相當歡樂。

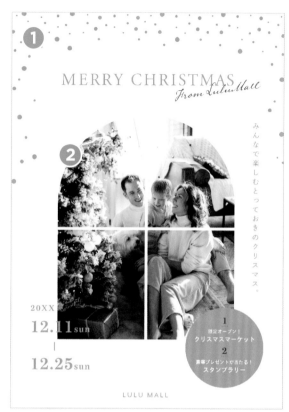

1

白色與金色營造穩重且
不失時尚感的耶誕節。

2

這個設計帶有從窗外窺
探家族照的故事性，就
算不加入耶誕節元素，
也能營造耶誕情調。

未能順利傳遞訊息
就失敗了！

NG範例捨棄了裝飾，將重點放
在照片上，卻未能順利傳達出內
容。不過若是企業的形象廣告，
這樣的手法也有可能達成極佳的
效果。重點在於要配合內容和目
的，選擇適當的呈現手法。

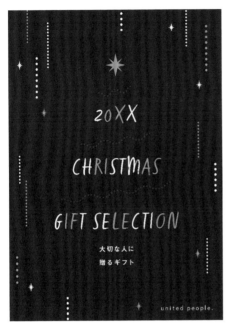

A.耶誕樹只用文字與線條建構，相當脫俗。

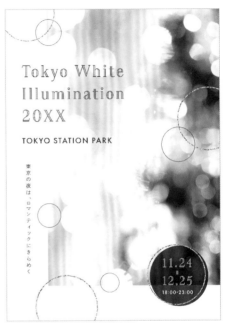

B.刻意採用失焦的照片，營造夢幻氛圍。

C.僅用於局部的格紋，成為版面亮點。

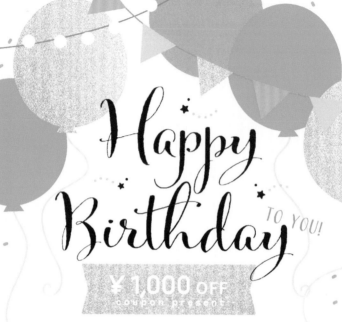

Happy Birthday TO YOU!

¥ 1,000 OFF
coupon present

日頃の感謝を込めて MARGUERITE より
ささやかなプレゼントをご用意いたしました。

有効期限
お誕生日月の
1ヶ月間

MARGUERITE

\ 加法設計 /

祝福滿滿生日風

· 派對氣圍的彩旗與氣球　　· 動態感書寫體

MARGUERITE

HAPPY BIRTHDAY

To You

日頃の感謝を込めて MARGUERITE より
ささやかなプレゼントをご用意いたしました。

COUPON
PRESENT

¥1,000 OFF

有効期限｜お誕生日月の1ヶ月間

\ 減法設計 /

感謝滿滿生日風

· 插圖＋足夠留白　　　· 簡單金色配色

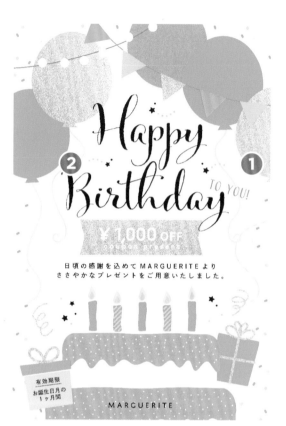

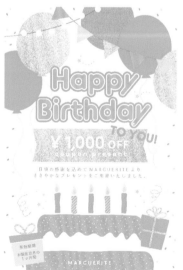

加法設計
POINT

1

加入彩旗與氣球裝飾，營造出派對氛圍，顯得喜氣洋洋且相當熱鬧。

2

具有動態感的書寫字體，可增添華麗感。

!
NG

為了更搶眼
而為文字加入邊框，
會導致失敗！

文字若是加入了二層甚至三層的邊框，會給人過時的印象。當版面整體用色過於相似，導致文字不夠顯眼時，可試著只針對文字使用截然不同的顏色。

A.層層堆疊的禮物,表達出滿滿的祝福。

B.滿滿的繽紛彩炮紙屑,祝福之情相當盛大。

C.形狀不同的各種字體,既熱鬧又歡樂。

MARGUERITE

1

HAPPY BIRTHDAY

To You

日頃の感謝を込めて MARGUERITE より
ささやかなプレゼントをご用意いたしました。

2

COUPON PRESENT　　¥1,000 OFF

MARGUERITE

Happy Birthday
To You

日頃の感謝を込めて MARGUERITE より
ささやかなプレゼントをご用意いたしました。

COUPON PRESENT　　¥1,000 OFF

1

「HAPPY BIRTHDAY」
和蛋糕插圖清楚映入眼
簾,是留白偏多的穩重
設計。

2

金色在簡單的設計中發
揮了極佳效果,顯得別
出心裁。

!
NG

版面若是過於樸素
缺乏別緻感,就失敗了!

整個版面若都是偏灰色調,會使
沉穩變成樸素。不過配色也不須
花俏,可以試著避開鈍色調,採
用澄澈的明亮顏色。

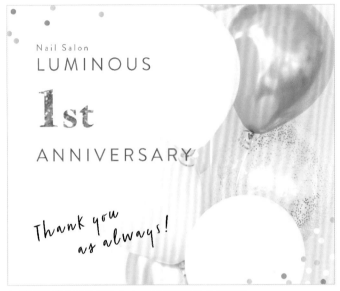

A.將派對感十足的照片放大，不加裝飾也足夠華麗。

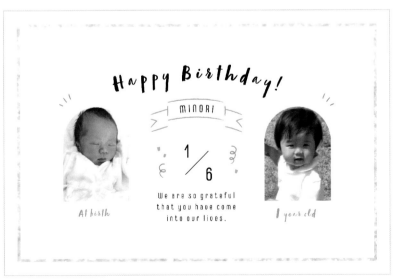

B.用閃亮亮的邊框框住版面，頓時提升別緻感。

專欄　疑難雜症諮商室

Q。 每當我想營造雅致氛圍時，總會導致
設計的訴求力道不足、一點也不起
眼。有沒有什麼事後修正的好方法？

A。 **可利用顏色來營造層次變化！**

採用同色系以及相同色調的顏色來建構版面，會讓設
計的訴求力道薄弱，可以試著加以調整來增添變化。

A。 **醒目的書寫字體相當好用！**

雅致並不意味著只能採用「樸素」的元素，纖細
的書寫字體兼具雅致與華美的特質，可輕鬆提升
存在感，相當值得一試！

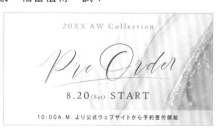

Section.4

ROMANTIC design

＋　－

加法設計

繽紛可愛風

・眾多可愛圖案　　　・大面積格紋

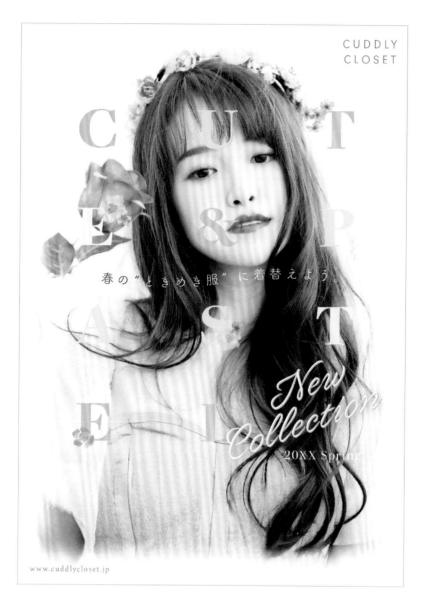

CUDDLY
CLOSET

春の"ときめき服"に着替えよう。

New
Collection
20XX Spring

www.cuddlycloset.jp

\ 減法設計 /

雅致可愛風

・色字　　・淡出效果

加法設計
POINT

1

加入眾多如花朵與蝴蝶等可愛的圖案，營造繽紛印象。

2

將大面積的格子圖案用於整個版面，建構出開朗可愛氛圍。

⚠ NG

風格有所衝突
會導致失敗！

酷帥的模特兒照或流行風的字體，與柔和可愛的插圖並不搭。只要風格一致，即便版面中元素再多，也能協調呈現。運用加法手法前，應該先決定好風格。

A.將花瓣散置版面中，頓時提升繽紛感。

B.文字周邊留白，可提升易讀性。

C.即便是抽象元素，只要配色得當也能營造出可愛印象。

CUDDLY CLOSET

www.cuddlycloset.jp

減法設計
POINT

1

雅致的襯線字體中的每個字，採用顏色各異的粉彩色，即便不添加圖形或插圖，也能給人華麗印象。

2

為照片套用淺淺的淡出效果，營造楚楚可憐的氛圍。

!
NG

版面空蕩蕩
覺得冷清就失敗了！

這個範例中，雖然照片與文字的尺寸讓人覺得很雅致，但留白處缺乏生氣，所造成的只是冷清的印象。沒頭沒腦地縮小尺寸或製造留白，是無法讓設計顯得動人且充滿魅力的。

A.為照片添加圓邊模糊效果，給人柔和印象。

B.背景本身已夠華麗，文字簡單呈現即可。

C.配色時若猶豫不決，可採用出現於照片中的顏色。

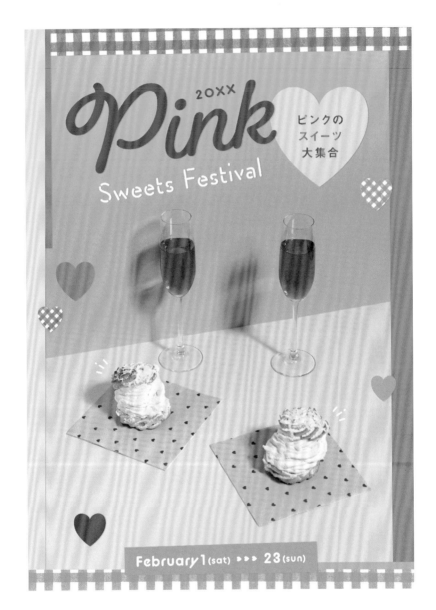

20XX
Pink

ピンクの
スイーツ
大集合

Sweets Festival

February 1 (sat) ▶▶▶ 23 (sun)

\ 加 法 設 計 /

甜滋滋甜美風

· 交疊紋樣與色條　　· 整體添加愛心

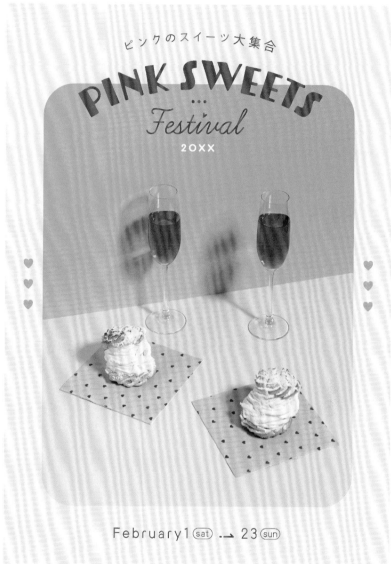

ピンクのスイーツ大集合

PINK SWEETS

Festival

2OXX

February1 (sat) ➞ 23 (sun)

\ 減法設計 /

剛剛好甜美風

· 曲線邊框 　　· 重點添加愛心

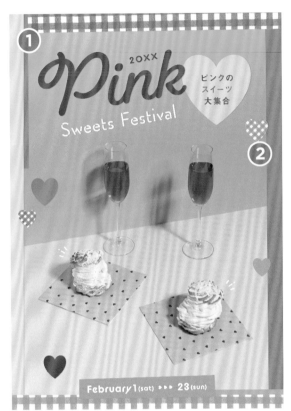

1

裝飾邊框由紋樣與色條
交疊而成，營造節慶
感。

2

在整體版面中置入愛心
圖案，強調甜美印象。

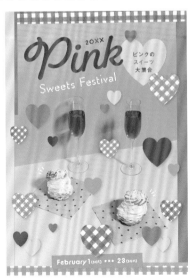

裝飾若比照片搶眼
就失敗了！

NG範例中的裝飾又大又多，搶走
可愛照片的光采。增添元素時必
須客觀地檢視畫面整體的平衡。

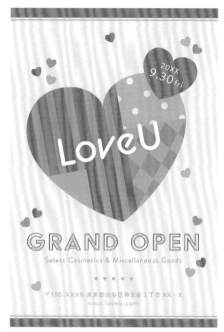

A.散置特大和小顆愛心，讓版面徹底甜美。

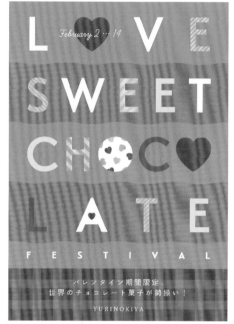

B.變換字母花紋與顏色，沒照片也有存在感。

C.背景擺滿淡淡愛心，就不怕搶走主角風采！

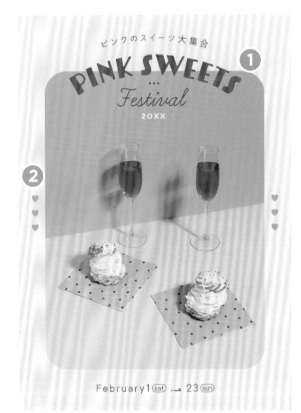

ピンクのスイーツ大集合

PINK SWEETS

Festival

20XX

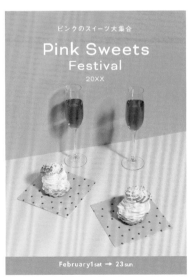

February1 (sat) → 23 (sun)

1

為照片的裁邊與標題文字等加入曲線，便可在保有簡單風格的同時，演繹出可愛的氛圍。

2

重點添加愛心圖案。並列三顆愛心，可提升怦然心動感。

! NG

太依賴照片且無巧思導致失敗！

NG範例的照片既簡潔又成熟，所以直接套用於版面時，營造出的會是時尚印象。若想呈現出甜美印象，必須在版面配置與細部裝飾上再多加入一些巧思。

ピンクのスイーツ大集合

Pink Sweets

Festival

20XX

February1 sat → 23 sun

A.柔美印象的弧形裁邊相當加分。

B.白色細邊愛心不會太甜美，相當好用。

C.畫面主角是可愛字體，其他元素簡單呈現即可。

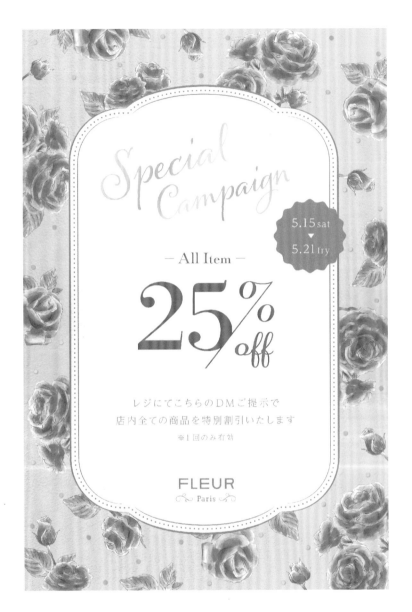

\ 加法設計 /

華麗斑斕女人味

· 整體添加圓點和花朵　　· 文字斜放

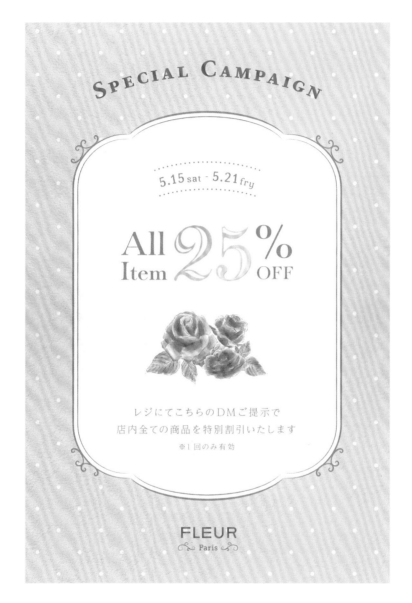

\ 減法設計 /

含蓄內斂女人味

· 重點添加圓點和花朵　　　· 拉寬背景圓點間距

加法設計
POINT

1

為了拉抬促銷活動的聲勢，在整體背景加入金色圓點和玫瑰花圖案。

2

將可愛書寫體字斜放，為版面增添動態感。

NG

連顏色也華麗斑斕的話會導致失敗！

用色數量越多，版面越難整合，因而提升設計難度。尤其是碰到版面元素較多的情況，建議限制用色數量。

A.不要讓文字與背景花紋交疊。

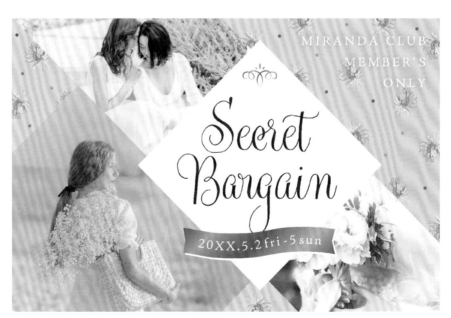

B.若想營造沉穩印象，比起金色，更建議用古銅金。

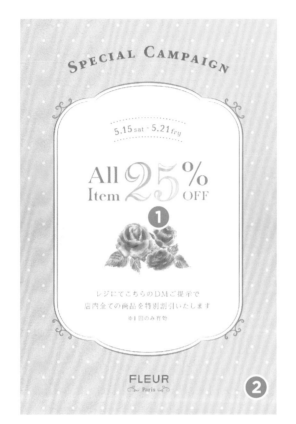

減法設計

1

只在單一處重點使用玫瑰花圖案與金色,營造別出心裁感。

2

將背景中的圓點縮到極小並拉寬間距,即便是大面積使用,依舊能給人含蓄穩重的印象。

若連重要資訊
都顯得內斂的話
就失敗了!

NG範例中的文字若不定睛細看,就搞不清楚宣傳內容,此外也不夠別緻,無法誘發觀者的興趣。減法設計中唯一可以刪除的,只有「可有可無的元素」而已。切記務必讓主角獲得彰顯。

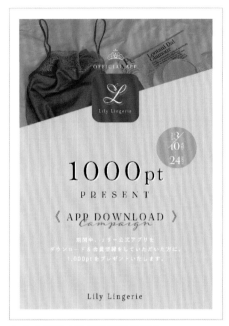

A.在四周留白可營造雅致的印象。

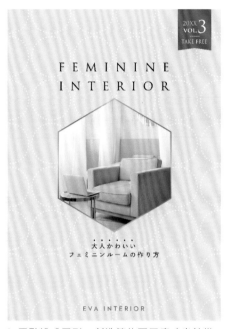

B.圓點排成圓形，創造簡約不平庸時尚紋樣。

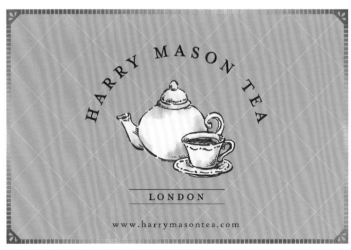

C.沒那麼搶眼的金色邊框，悄悄提升了存在感。

20XX Spring

褒められ素肌
になる。

Ephemeral №·016

かわいくなるためのビューティーマガジン【エフェメラル】¥750

\ 加法設計 /

青少女夢幻風

· 華麗感標題字體 　　　· 珍珠與閃亮紋理

Ephemeral
[エフェメラル]

No.016
20XX Spring
特別定価 ¥750

褒められ素肌になる。

かわいくなるためのビューティーマガジン

＼　減 法 設 計　／

成熟女性夢幻風

・標題添加閃亮紋理　　　・照片放大

1

為了營造如夢似幻的氛圍，將兼具華麗與細緻感的標題字體（display font）用於主要文字上。

2

運用珍珠圖案和閃亮紋理，裝飾略顯成熟的模特兒照，營造可愛感。

！NG

加入大量閃亮亮的裝飾
結果版面顯得老氣
就失敗了！

加入大面積珍珠或珠光裝飾且大量使用的話，會導致過氣的印象。此外，過度強化閃亮亮的元素也會給人低俗印象，不可不慎。

A.散置細珠光裝飾，營造夢幻飄渺感。

B.用雲朵和羽毛照打造輕飄飄的夢幻版面。

C.統一明度＆彩度，各式各樣的照片就能順利整合。

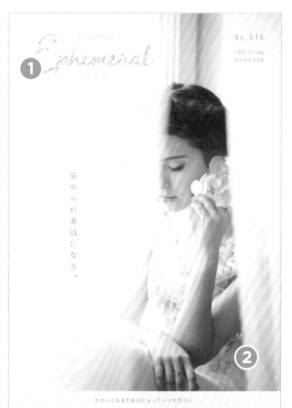

1

無須額外添加裝飾，只要在不可或缺的文字本身加入閃亮的紋理，就能提升存在感。

2

將模特兒照片大大地配置於版面中，可將照片本身具備的夢幻飄渺感，發揮到淋漓盡致。

NG

顯露出嚴肅感的話就失敗了！

NG範例中，字體老成且色調黯淡，讓模特兒看起來像悲劇女主角。務必適度保留預期在設計中營造出的風格精髓（在此範例中為「閃耀」和「柔美」）。

A.版面只有文字,加入閃亮素材便風格獨具。　B.照片套用漫反射般效果,顯得如夢似幻。

C.對比不強的配色,營造出了情調。

Beauty Salon
Rosette

20XX **10**

Grand Open

SAT
29

先着 100 名様に
ノベルティプレゼント

10:00 ····· 22:00 / 03-1234-XXXX
J.S.building 3F, 5-X Jingumae,Shibuya-ku

\ 加法設計 /

主動淑女風

・三種紋樣背景　　・多種字體配置

Beauty Salon

Rosette

20XX
4:29
SAT

GRAND OPEN

先着100名様にノベルティプレゼント

J.S.building 3F, 5-X Jingumae,Shibuya-ku

03-1234-XXXX / 10:00 - 22:00

\ 減法設計 /

羞澀淑女風

· 淡灰色背景　　· 小字標題加外框

加法設計
POINT

1

這三種淑女風紋樣教人難以抉擇割捨，於是分別置入切割成三塊的背景中。

2

使用多種極具特色的字體來增添華麗感，並採用直、橫、斜向的多重方向配置，讓人感受到玩心十足。

⚠ NG

版面若塞滿圖案
而顯得亂哄哄的，
就失敗了！

NG範例中，整個畫面加入了高密度的紋樣，相當扎眼，文字難以閱讀也是NG點之一。適度留白是相當重要的。

154　ROMANTIC

A.書寫體╳襯線體是最合拍的王牌組合。

B.版面雖複雜,但限制用色數量就能順利整合。

C.若想在文字中加入紋樣,建議選擇較粗的字體。

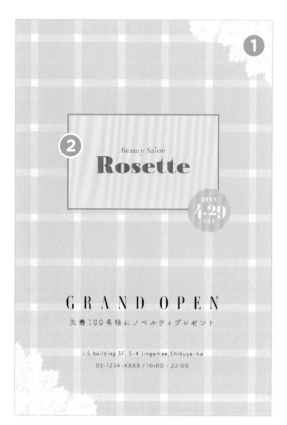

1

版面採用了格紋並配上蕾絲，所以在色調上採取減法思考。以淡灰色系為主，營造出雅致的印象。

2

主角地位的標題文字尺寸偏小，但因加上了外框，所以足夠顯眼。

NG

為了填補空隙而放大元素會導致失敗！

版面中的元素尺寸，對於營造出的印象可說影響甚鉅。若企圖營造出高雅與細緻感，務必將尺寸縮小一點。為了填補空隙而胡亂放大尺寸絕非上策。

A.文字雖多，但留白空間夠，就能保持清爽。

B.特輯標題鋪蕾絲紋底，與其他標題區隔。

C.文字四周不要加入紋樣，能更為顯眼。

加法設計

多彩清新風

· 背景與商品包裝同花紋　　　· 照片放大

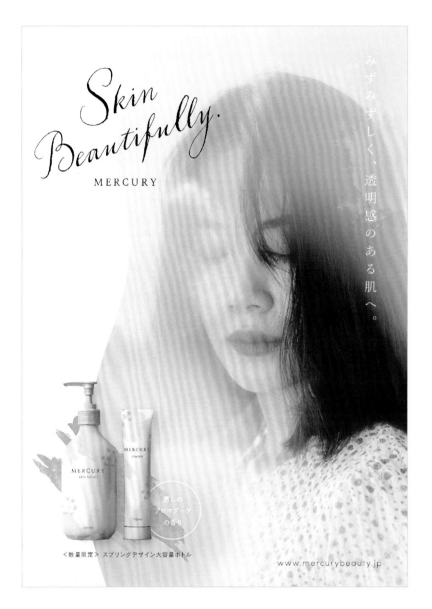

率性清新風

\ 減法設計 /

・包裝花紋僅重點呈現　　　・文字靠邊配置

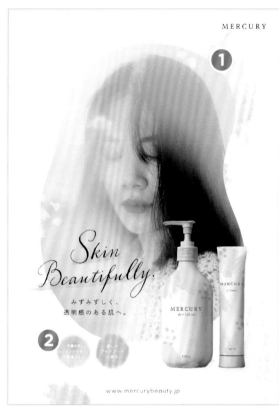

加法設計
POINT

1

在背景加入與包裝相同的設計，強化商品意象，並讓部分背景與照片重疊，形成亮點。

2

文字的底線或細部裝飾也採用水彩筆觸風格，統一整體氛圍。

細部裝飾沒有配合好的話會導致失敗！

NG範例的版面配置及元素數量，雖與上方作品如出一轍，但魅力卻大打折扣。在加入細部裝飾後若感到不對勁，可試著重新檢視其形狀或質感是否順利融入整體氛圍中。

A.為了不讓顏色重疊後顯髒，應選用清晰明亮的顏色。

B.雖反覆使用相同插圖，但因為是水彩筆觸，得以不顯厚重、保持清爽。

C.為了避免整體印象模糊，選用易讀的文字顏色、使其清楚呈現。

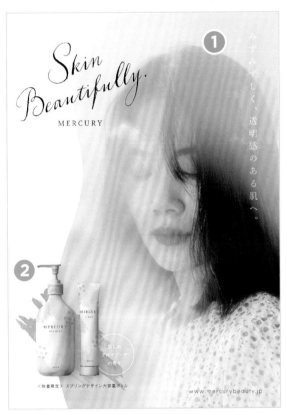

減法設計
POINT

1

水彩元素並非作為背景紋樣使用，而是藉由使其與照片略微疊合，為照片增添紋理感，以提升情調。

2

商品照片與文字資訊被集中配置，如此可避免遮掩住模特兒照片。

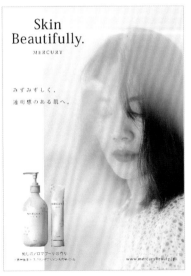

!
NG

如果呈現出的不是「率性感」，而是顯得「缺乏情調」，就失敗了！

不添加任何裝飾，且字體和版面都走極簡路線的話，就會淪為缺乏情調的設計。這是受到「減法」概念所侷限而容易發生的失敗例子。

A.將照片套用水彩風，並加入淡出效果，營造情調。

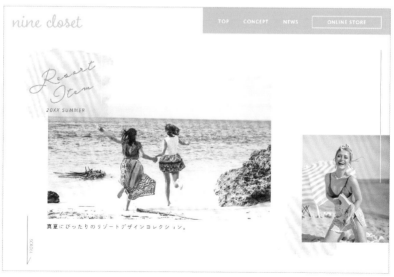

B.重點加入水彩元素，擺脫簡單設計給人的無聊印象。

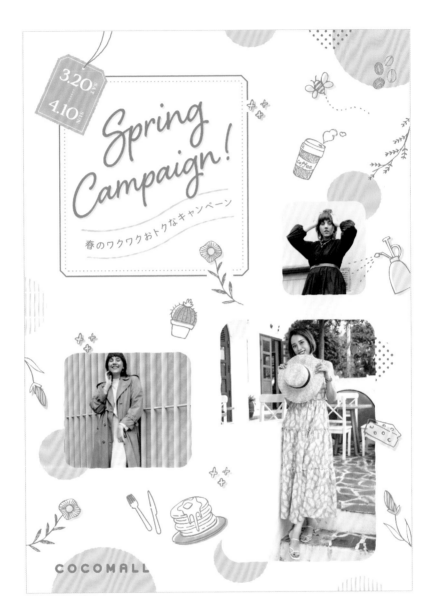

加法設計

雀躍自然風

· 隨機配置素材　　　· 春天氣息色彩

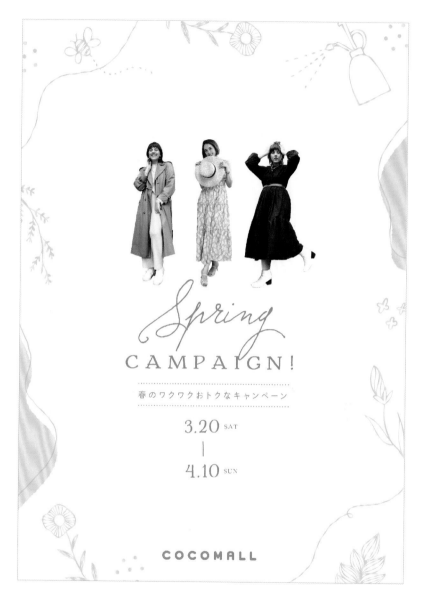

減法設計

暖心自然風

· 照片去背　　· 降低色彩明度

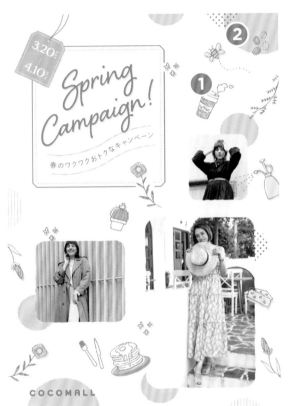

1

隨機配置手繪插圖、圓點圖案、模特兒照片，打造出讓人心生雀躍的版面。

2

採用粉紅色、黃色、綠色等具有春天氣息的顏色，營造出季節感。

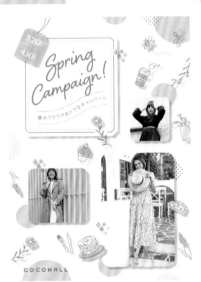

! NG

加入深色陰影效果
而顯得老氣就失敗了！

切記別用刻意錯位的深色陰影效果，這會讓版面變得相當老氣。只要將物件重疊，就算不使用陰影效果，也能呈現出前後關係。

more to see 更多案例

A.典雅秋季色散置插圖也能營造雀躍氛圍。　　B.手寫風字體提升了雀躍感。

C.帶有白邊的插圖，就算大量使用依舊不失輕巧感。

1

將模特兒照片去背並撤除掉不必要的文字資訊，就能完美展現充滿春日氣息的穿搭風格。

2

降低顏色明度的手繪插圖，成了烘托主角的「邊框」。

配色若無法呈現出季節感就失敗了！

NG範例只不過是將顏色抽掉而已，春日氣息便蕩然無存，就連模特兒的照片也顯得黯淡無光。顏色在營造季節感上有著極大的功效，也因此只有無彩色的配色，並不適用於此範例。

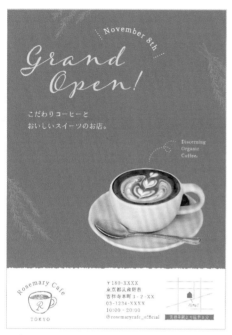

A.想強調去背照片時，可用整面的色塊背景。

B.鬆散的手繪線條，演繹出剛剛好的率性感。

C.畫龍點睛地加入一個插圖，瞬間提升親切感。

Kosodate Guide book

20XX

子育て
ガイド
ブック

HELLO!

BABY!

神戸市
www.city.kobe.jp

\ 加法設計 /

愉悅嬰兒感

· 大量鮮豔圖樣　　· 大面積圓潤插圖

2○×× 子育て ガイドブック

Kobe City
Kosodate Guide book

Hello! Baby!

神戸市
www.city.kobe.jp

\ 減法設計 /

療癒嬰兒感

· 置中小巧插圖　　· 鮮豔邊框

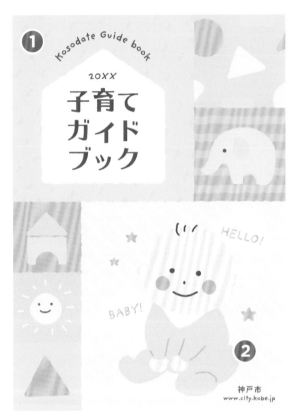

加法設計
POINT

1

大量使用鮮豔的圖案與插圖，營造出像是拼布作品般的歡樂版面。

2

大面積採用筆觸既圓潤且柔和的插圖，強調出嬰兒的意象。

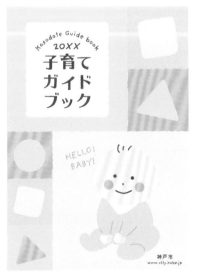

!NG

看上去像未完成品就失敗了！

如果無法放膽地為版面增添元素，有可能導致成品顯得半吊子。一旦決定了方向就放膽去執行，事後再視需求加以調整，這樣會比較快達成目標。

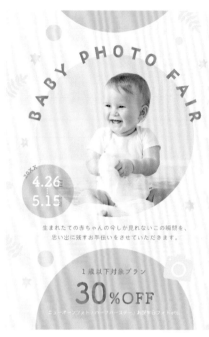

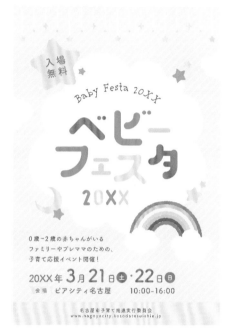

A.散置插圖，營造熱鬧不已的背景圖案。

B.鮮豔的標題，一眼便傳遞出歡樂氛圍。

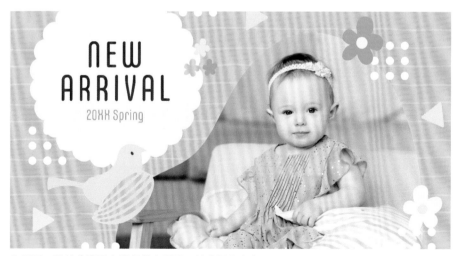

C.插圖、照片裁邊及字體都帶有弧形，給人柔和印象。

2 0 X X

子育て
ガイドブック

Kobe City
Kosodate Guide book

Hello! Baby!

① 神戸市
www.city.kobe.jp

②

2 0 X X

子育てガイドブック

Kobe City Kosodate Guide book

Hello! Baby!

神戸市
www.city.kobe.jp

減法設計
POINT

1

小巧的插圖被集中安置
於畫面中央，顯得相當
可愛。

2

由於鮮豔的邊框構成了
亮點，所以版面在顯得
四平八穩的同時也不失
活潑。

!
NG

若顯得一板一眼
就失敗了！

NG範例的版面雖井然有序，但卻
缺乏讓人想掀開頁面一探究竟的
雀躍感以及貼心的親切感，教人
提不起勁來閱讀。採用減法設計
容易讓成品印象流於冷酷，不可
不慎。

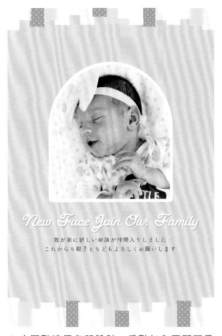

A.小圓點適用各種設計，重點加入更顯可愛。　B.設計雖簡單，但照片裁邊富巧思讓魅力提升！

C.具有強烈存在感且極富特色的邊框僅用於單邊，讓版面取得協調。

專欄　疑難雜症諮商室

Q。 加法設計容易讓版面顯得凌亂，導致
難以閱讀，我想知道加法設計的竅門
何在！

A。 **重點在於「加在什麼地方」上！**

難以閱讀這件事，極可能意味著觀者不曉
得設計的重點何在！建議首先可針對大、
小標題與主視覺照片等主要元素的裝飾手
法進行加法思考。這樣就能讓版面在提升
熱鬧感與親和度的同時，也強調出主要的
元素，打造出易懂的設計。

✕

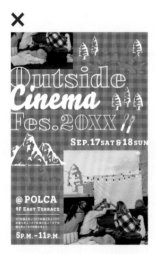

〇

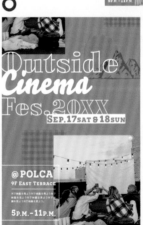

在這之後若還是覺得不夠到位的話，也可試著增添不同的顏色
及圖案。別忘了時不時站遠一點來檢視整個版面，確認是否添
加過了頭。

Section.5

CHEERFUL design

＋ －

加法設計

生動流行風

· 隨機配置圓點　　　· 多重明亮乾淨色調

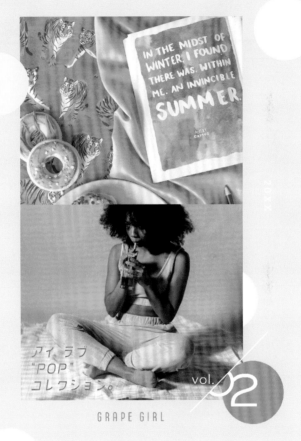

<div align="center">

\ 減法設計 /

優雅流行風

</div>

・ 少量大顆圓點　　　　・ 鮮艷圓點壓飾邊框

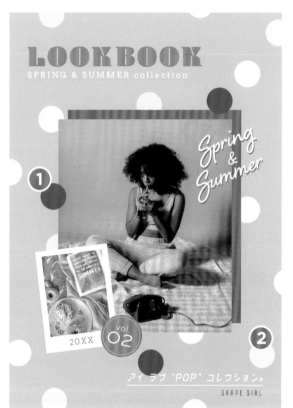

加法設計
POINT

1

在版面中隨機配置圓點，建構出活力四射的元氣設計。

2

為營造熱鬧感覺，使用了各種不同的顏色，同時採用季節感的明亮乾淨色調來建構版面。

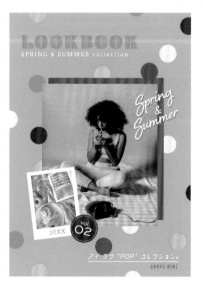

⚠ NG

配色不一致亂七八糟就失敗了！

版面的配色若顏色較多，統一感是不可或缺的。花點心思使用相似色加以整合，或將色調統一會是明智之舉。為了不讓照片顯得突兀，必須調整照片四周或照片本身的顏色。

A.為主要文字增添白色陰影,提升易讀性。　　B.散置跟甜甜圈一樣的缺角圓點,充滿玩心。

C.小顆圓點能營造出輕巧的印象。

1

為了不要過度填補空白，將少量的大顆圓點散置於版面中，讓設計不顯擁擠。

2

在以粉紅色與藍色建構的版面單一區塊添加黃色，便完成不會過於內斂的成熟流行風設計。

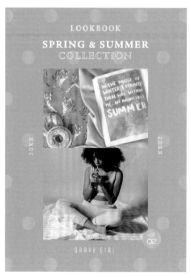

NG

版面缺乏變化很無趣就失敗了！

文字或裝飾的大小差不多，又或者顏色過於一致的話，將導致版面缺乏變化，悖離「流行風」概念。再加上版面也缺乏動態感，更助長了無趣感。

more to see 更多案例

A.版面夠簡單,強化了特色字體的印象。

B.樸素版面中使用流行風配色,可圈可點。

C.將設計元素置於對角線上,即使不對稱也顯得四平八穩。

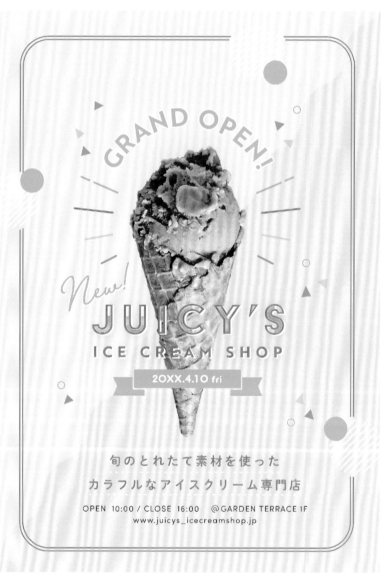

加法設計

吸睛隨興風

- 主視覺集中各元素
- 各處灑落細小圖形

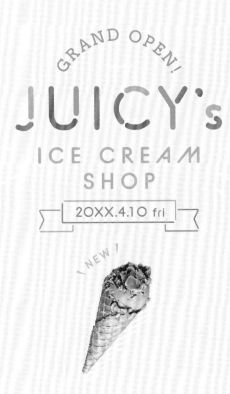

GRAND OPEN!

JUICY's

ICE CREAM
SHOP

20XX.4.10 fri

! NEW !

旬のとれたて素材を使った
カラフルなアイスクリーム専門店

OPEN 10:00 / CLOSE 16:00 @GARDEN TERRACE 1F
www.juicys_icecreamshop.jp

\ 減法設計 /

穩重隨興風

· 只讓標題成為主角　　· 裝飾顏色接近背景

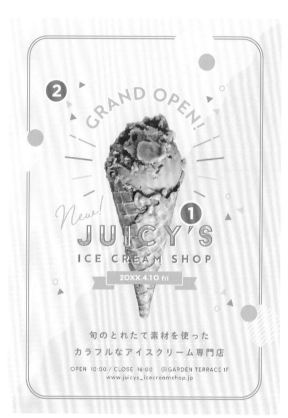

加法設計 POINT

1

照片、文字、裝飾都集中於同一區塊，形成讓人印象深刻且吸睛的主視覺。

2

在版面中各處灑落細小的圖形，建構出歡樂的氛圍。

⚠ NG

文字若跟裝飾混為一體就失敗了！

照片、文字、裝飾全部混在一起，結果文字變得難以閱讀…！此時要根據元素類型將顏色加以統一，並衡量版面均衡度來調整裝飾數量，千萬小心不要妨礙到文字的呈現。

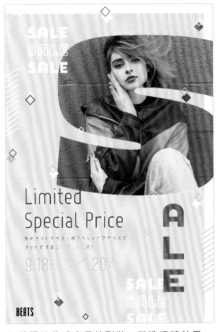

A.將照片裁成字母的形狀，營造吸睛效果。

B.加入鮮豔的裝飾，便能散發雀躍感。

C.用充滿歡樂感的插圖，擺脫雨天的負面印象！

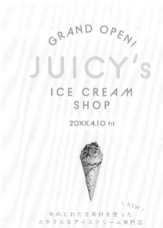

1

讓精心設計的標題成為版面主角，如此一來即便裝飾再低調，也是相當上相的設計。

2

為了不讓畫面中亮點角色斜條紋顯得太突兀，採用接近背景的顏色，縮小彼此對比差距。

看起來如果不是「簡潔」而是「偷工減料」，就失敗了！

這個範例中，雖然照片與文字的尺寸讓人覺得很雅致，但留白處缺乏生氣，所造成的只是冷清的印象。沒頭沒腦地縮小尺寸或製造留白，是無法讓設計顯得動人且充滿魅力的。

A.為標題文字添加動態感,營造輕快印象。　B.素材紋理跟背景色相融,相當內斂穩重。

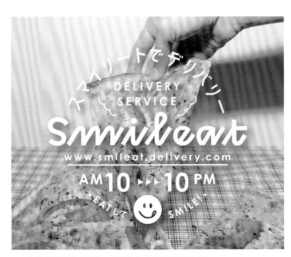

C.若背景已夠熱鬧,標題文字可用單色統一。

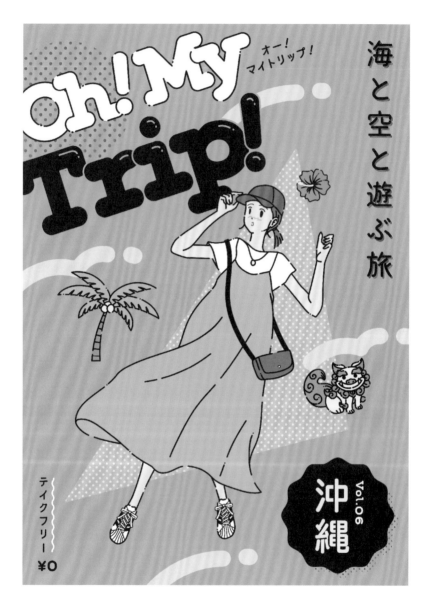

<div align="center">

\ 加法設計 /

懷舊新復古風

· 80 年代花俏插圖 · 搶眼文字四散角落

</div>

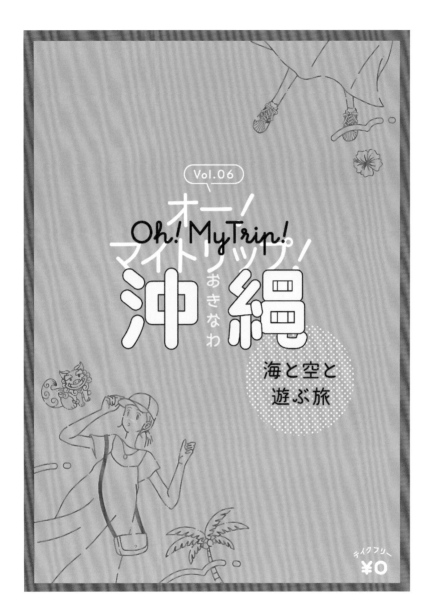

時尚新復古風

\ 減法設計 /

- 文字資訊集中配置　　　・ 插圖僅留輪廓線條

加法設計
POINT

1

版面中採用了80年代花俏設計的插圖，且裝飾文字被放得很大，讓人留下深刻印象。

2

文字元素在閃避掉插圖的同時，被相當平均地分散在四個角落，細部裝飾也各有所變化，讓優先順序高的文字能較為搶眼。

!NG

設計時打安全牌
會導致失敗！

NG範例中的插圖與文字雖然都很獨到，卻未被善加發揮，導致成品顯得很半吊子，背景與細部裝飾也顯得無趣。重點在於一定要徹底營造所預期呈現出的風格。

more to see 更多案例

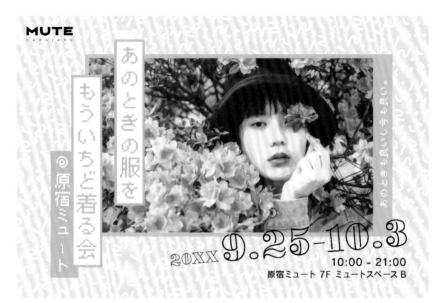

A.加工成插圖風格的照片，復古感提升。

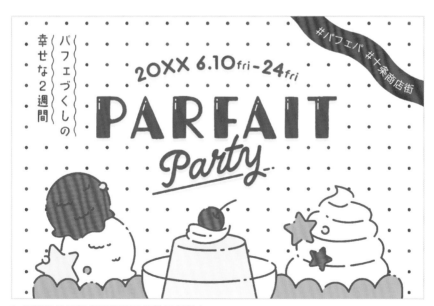

B.標題和插圖顯得既懷舊又相當平易近人。

1

將文字資訊集中配置，並針對想凸顯的「沖繩」兩字，採用獨特的形狀與顏色加以強調。

2

只保留插圖的輪廓線條，讓插圖成為營造氣氛的配角。將顏色相同的粉紅色用於外框上，便能強化整體版面。

若給人預算吃緊的感覺就失敗了！

用色數量較少的設計在配色上一個不小心，很容易看起來像是低成本的單色印刷。務必要留心在用色上是否有充分的變化。

more to see 更多案例

A.設計重點為明度偏高的三分色配色法。

B.照片顏色也配合版面加工為雙色調。

C.原創性十足的字型設計，獨樹一格。

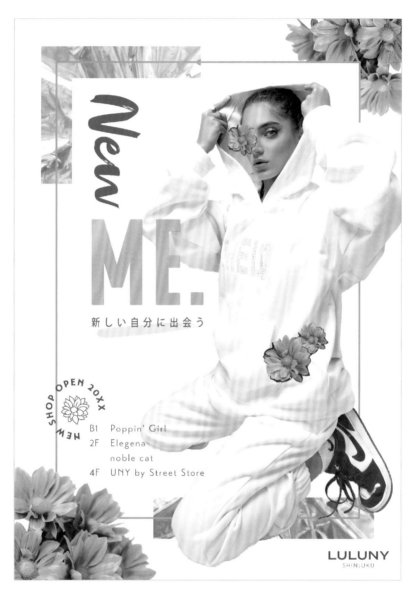

New

ME.

新しい自分に出会う

NEW SHOP OPEN 20XX

B1　Poppin' Girl
2F　Elegena
　　noble cat
4F　UNY by Street Store

LULUNY
SHINJUKU

\　加法設計　/

調皮時尚風

· 各項元素重疊　　· 多層次漸層筆刷效果

LULUNY
SHINJUKU

新しい自分に出会う

NewME.

NEW SHOP OPEN 20XX

B1　Poppin' Girl
2F　Elegena
noble cat
4F　UNY by Street Store

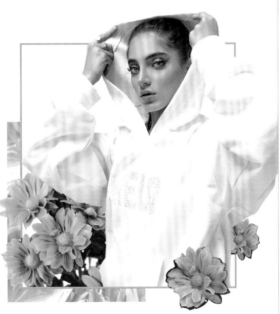

\ 減法設計 /

俐落時尚風

・明確劃分文字與主視覺　　・直排與橫排字混搭

1

將照片、文字、框線等元素重疊，營造出景深，給人強烈印象。

2

採用漸層效果與筆刷效果，呈現多層次的質感，顯得相當獨到。

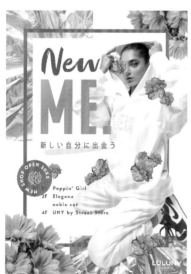

!
NG

若每項元素訴求都強彼此相互抗衡，就失敗了！

強化所有元素的話，風格會太強烈，結果反而沒有一處能引人注目。蜻蜓點水地為配角加入細部裝飾，才能烘托主角的存在。

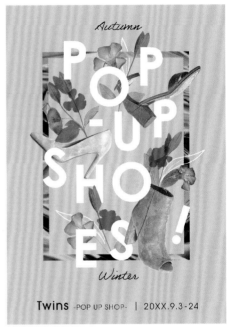

A.雖是同色系，各元素質感有變化就不無趣。　B.只將文字反白，兼顧設計性與易讀性。

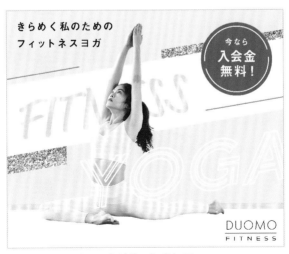

C.想營造動態感時，「斜線」相當好用。

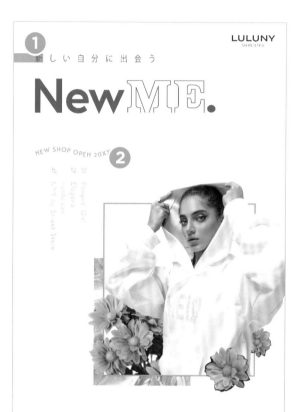

減法設計 POINT

1

文字資訊的區塊與主視覺的區塊被明確劃分開來,給人清爽且井然有序的印象。

2

將文字排成弧形以及將直排字與橫排字混用等手法,為版面增添了些許玩心,擺脫無趣感。

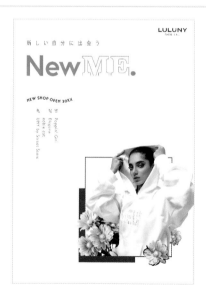

! NG

若營造出壯烈感就失敗了!

將減法概念也套用到顏色上,沒想到卻顯得很悽愴…。如果這樣的手法恰好符合設計內容是無妨,但若漫無目的地調成黑白色調,風險會很大,不可不慎。

A.文字沿著照片排放，顯得相當獨特。

B.若要使用黑白照片，與色彩及紋樣搭配使用，就很有型。

加法設計

活潑孩童風

· 大膽的裝飾文字　　· 多元符號圖案

SUMMER
PROGRAMMING
TRIAL
LESSON

対象
4-15歳

ゲーム
コース

ロボット
コース

パズル
コース

\ たのしく学べる！ /

サマ～～～
プログラミング
体験レッスン
7.26 土 ～ 8.30 日

参加
無料

**TOKYO TEC
SCHOOL**

〒123-XXXX 世田谷区 1-23-XXX
TEL 023-123-XXXX
http://www.tokyotecschool.co.jp

\ 減法設計 /

專注孩童風

· 照片放大　　　· 獨特六角形狀基調

1

版面中大膽配置了傳達出「好玩」氛圍的裝飾文字。

2

使用圓點、條紋、波浪符號等多元的圖案，營造充滿童趣的活力熱鬧印象。

! NG

雖然看似有趣⋯
但如果意味不明，
就失敗了！

裝飾文字說穿了只是用來營造氛圍，對於觀者來說並不易讀。最好能在版面中將輔助說明文字，以易讀的顏色與字體呈現，而為了不讓日期等重要資訊跟裝飾文字混在一起，最好也做出區隔。

A.小朋友探出頭的去背照片，相當生動。

B.大量使用鮮豔原色，使版面活力充沛。

C.將文字局部替換為插圖，營造平易近人感。

減法設計
POINT

1

雖沒採用熱鬧的細部裝飾，將照片放大，便能傳遞出以孩童為取向的內容。

2

採用獨特的六角形作為設計基調，形成雖簡潔但給人深刻印象的設計感。

!
NG

版面若是一本正經整整齊齊的，就失敗了！

NG範例看起來既清爽又易讀，但缺乏趣味，給人不起眼的印象。帶有動態感的版面與裁邊，是打造出童趣氛圍的關鍵。

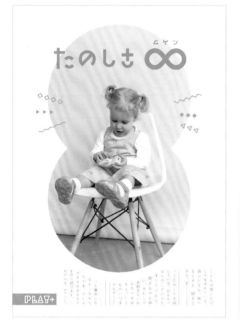

A.明亮顏色也是營造童趣感的要點所在。

B.版面主角好似孩童手寫的自由鬆散字體。

C.大大地呈現「！」以吸引關注。

專欄　疑難雜症諮商室

Q。企圖營造穩重的設計風格時，若碰上
照片本身給人熱鬧印象的情況，就只
有換照片這個方法嗎？

A。**可藉由調整顏色來轉換印象！**

弱化對比or降低彩度or曝光，就能帶出沉穩感。假若不
牴觸設計風格，也可以乾脆將照片變成單色或雙色。

A。**在照片尺寸與裁切手法下功夫！**

照片內容物密度較高時，可將照片縮小，並在四
周大量留白，或加以裁切，只留下必要部分。

Section.6

ELEGANT design

+ −

POP UP
Limited Open!
STORE

6/10 FRI — 6/18 SUN
GARDEN SQUARE 2F

AILES

www.ailes.com

\ 加法設計 /

華美奢華風

· 大量大理石紋樣　　· 厚實襯線體＋金色書寫體

AILES

POP
UP
STORE
—
6.10 FRI
/
6.18 SUN

LIMITED OPEN

LIMITED OPEN

GARDEN
SQUARE
2F

www.ailes.com

\ 減法設計 /

收斂奢華風

· 小面積大理石紋樣　　· 獨特邊框

1

毫不手軟將帶有金色點綴的大理石紋理圖樣，配置於整個版面。

2

豎直筆畫較粗的厚實襯線字體，搭配金色書寫字體，營造豪華印象。

⚠️ NG

濫用金色
而顯得沉重，就失敗了！

金色給人的印象強烈，用過頭會顯得太沉重，不可不慎；大面積運用金色的效果也不佳。此外，若將金色用於日期時間等重要文字，會不利閱讀，最好避免。

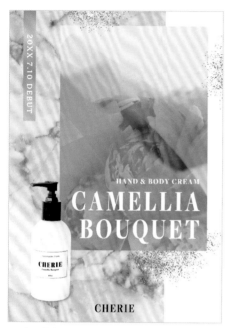

A.珠光裝飾散置局部，比大面積使用更好。

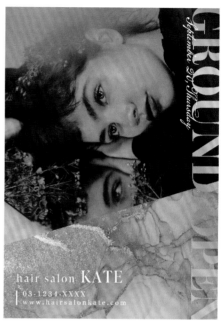

B.金色字效果強烈，切掉局部讓畫面平衡。

C.金色易顯沉重，但與冷色系搭配便很清新。

AILES

POP UP ❶ ❷ STORE

6.10 FRI / 6.18 SUN

LIMITED OPEN

LIMITED OPEN

GARDEN SQUARE 2F

www.ailes.com

1

為了降低華麗感,只在背景中小面積地加入大理石紋理圖樣。

2

獨具一格的邊框,讓設計顯得相當有存在感,所以文字便採用尺寸較小、較為樸素的字體。

NG

若缺乏存在感就失敗了!

NG範例雖有美感,但訴求的力道不足。平庸無奇的版面配置和說不上有何特別之處的邊框,造成設計存在感過於薄弱,無法讓人留下印象。

A.多用心在版面配置，稀鬆平常的文字也能成為版面亮點。

B.變化照片大小並錯開位置，就算尺寸不大也能讓人印象深刻。

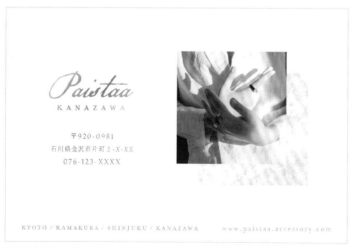

C.運用不同色調的同色系，便可營造出高雅且精緻的氛圍。

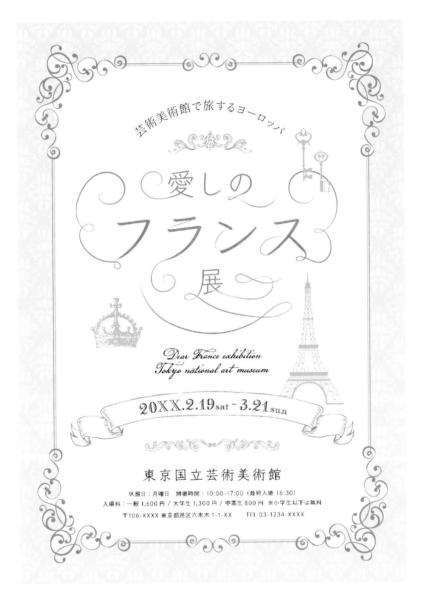

芸術美術館で旅するヨーロッパ

愛しの
フランス
展

Dear France exhibition
Tokyo national art museum

20XX.2.19sat ~ 3.21sun

東京国立芸術美術館

休館日：月曜日　開場時間：10:00-17:00（最終入場 16:30）

入場料：一般 1,600 円／大学生 1,300 円／中高生 800 円 ※小学生以下は無料

〒106-XXXX 東京都港区六本木 1-1-XX　　TEL 03-1234-XXXX

\ 加法設計 /

華麗歐洲風

・大框線＋手繪蝴蝶結　　　・標題也有裝飾線

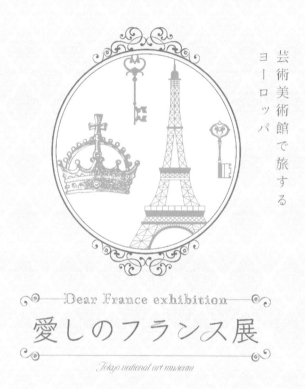

東京国立芸術美術館

芸術美術館で旅する
ヨーロッパ

───── Dear France exhibition ─────

愛しのフランス展

Tokyo national art museum

20XX
2.19_{SAT} ～ 3.21_{SUN}

休 館 日：月曜日
開場時間：10:00-17:00（最終入場 16:30）
入 場 料：一般 1,600 円 / 大学生 1,300 円 / 中高生 800 円
　　　　　※小学生以下は無料
〒106-XXXX 東京都港区六本木 1-1-XX　　　TEL 03-1234-XXXX

\ 減法設計 /

時髦歐洲風

・插圖全收於框線內　　　・精美而不誇張的框線

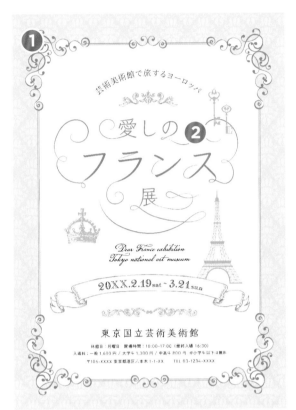

1

使用較大的裝飾框線以及手繪風的蝴蝶結插圖，營造華麗印象。

2

為了讓版面處處顯得華麗，標題也加入裝飾。

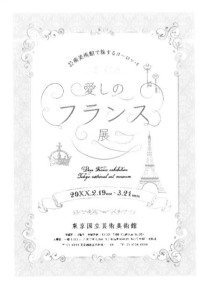

!
NG

金色的色調沒抓好會導致失敗！

NG範例因採用了看起來廉價的閃亮金色，而將歐風感破壞殆盡。雖然使用的量與位置都如出一轍，但結果卻是大不相同，因此決定用色時務必謹慎。

more to see 更多案例

A.華麗標題搭顏色樸素邊框,讓版面平衡。

B.建議採用成熟精緻且筆觸細膩的插圖。

C.版面的密度若較高,文字走簡單路線即可。務必顧及版面平衡!

減法設計 POINT

1

將插圖全部安置於框線內，能讓單純的裝飾躍升為版面中的主角。

2

就算裝飾框線不特別華麗，只要在形狀上稍微用點心思，便可呈現出歐風感。

過度摒棄「應有的風格」會導致失敗！

歐風感的最大特徵就是華麗裝飾，雖說是減法設計，但若過度摒棄裝飾，會讓成品顯得半吊子且平淡無趣。

more to see 更多案例

A.邊框雖簡單，只要讓邊角處捲起來，就能營造出歐風感。

B.將照片對比調弱，並調成柔和色調，就能與雅致氛圍完美配合。

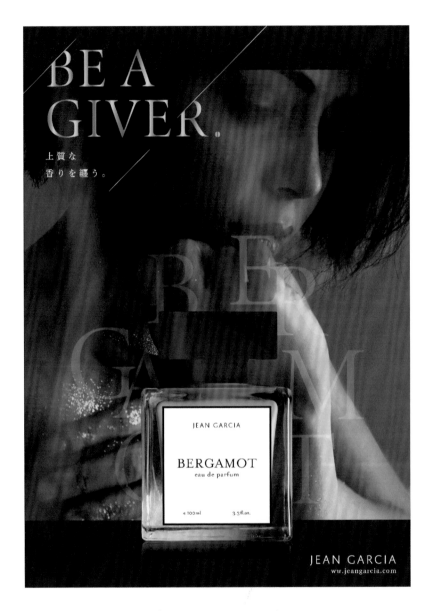

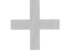

\ 加法設計 /

厚實富麗風

· 元素重疊帶出景深　　· 散置半透明文字

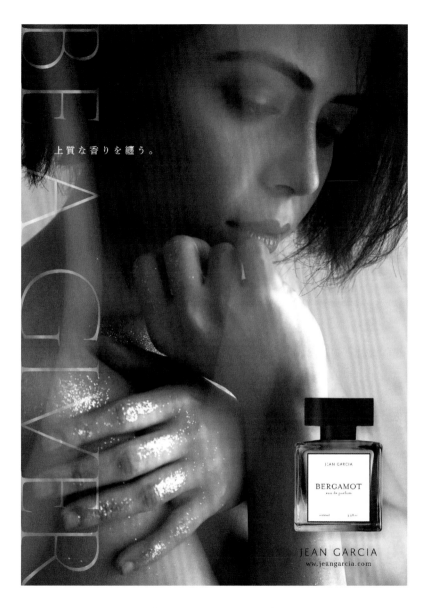

\ 減法設計 /

別緻富麗風

· 單色照片 · 全彩商品照 + 黑白背景照

加法設計
POINT

1

將版面中元素加以重疊帶出景深，香水瓶的倒影也因此增添厚實感。

2

半透明文字散置版面，好似香味四散開來，打造出深富情調氛圍。

⚠ NG

如果連字體都顯得厚實就失敗了！

版面中沉甸甸的字體顯得很突兀，若已在文字的呈現方式上加入巧思，簡單的字體就能達到極佳的效果。

A.字體本身的型態雖簡單,但只要消去字母的橫線筆畫,就能讓人印象深刻。

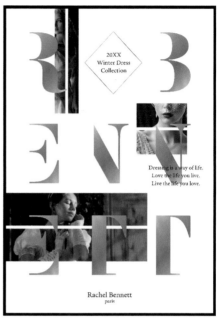

B.刻意將照片以不完整的方式呈現,可營造出情調。

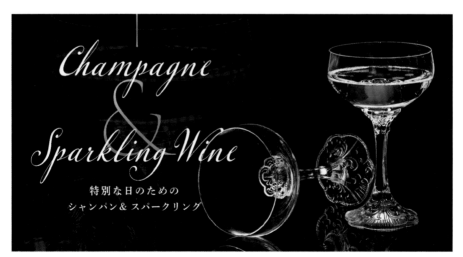

C.在全黑背景中,將不明顯的照片與文字疊合,可強化氛圍。

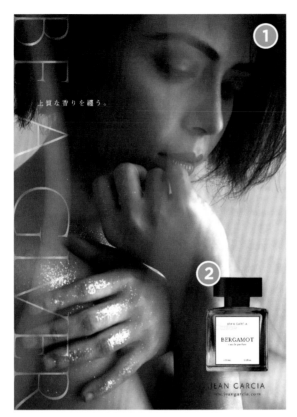

減法設計
POINT

1

將模特兒的照片以單色呈現，營造出有別於日常的況味，給人別緻的印象。

2

全彩的香水瓶與背景照片之間的對比一目了然，香水瓶雖不大，卻相當顯眼。

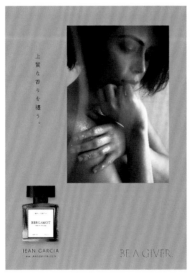

!
NG

所有元素都偏小
版面因而太樸素，
就失敗了！

上方範例中的香水瓶雖小卻依舊顯眼的理由在於，香水瓶跟照片還有文字之間具有對比。但如果沒頭沒腦地就將版面元素縮小的話，會讓整個版面顯得很樸素，無法營造出「富麗」的氛圍。

A.只有數字是複雜色調,版面簡單不失味道。　B.若照片夠吸引人,不需額外添加吸睛元素。

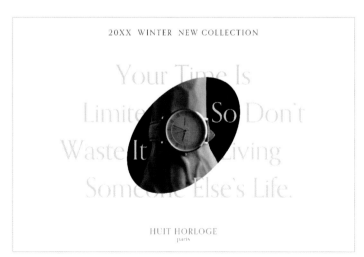

C.再稀鬆平常的圖形,只要變化比例和傾斜度,就能營造別緻感。

Pâtisserie
Bénédictine

DESSERT DES ANGES

praliné

TRUFFE
GANACHE
GIANDUJA

Pâtisserie
Bénédictine

New

SEASONAL PACKAGE

秋を彩るクラシカルコレクション

\ 加法設計 /

大氣古典風

· 高貴大氣包裝設計　　· 不經意擺放的甜點照

SEASONAL PACKAGE

秋を彩るクラシカルコレクション

\ 減法設計 /

端莊古典風

· 極簡風格包裝設計 · 端正擺放主視覺

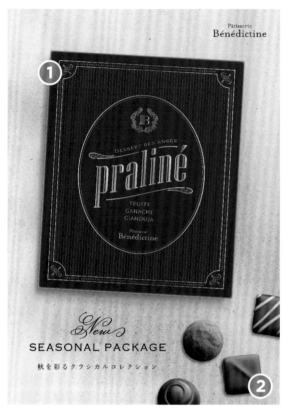

加法設計
POINT

1

這個包裝整體的設計相當講究，給人高貴且大氣的印象。

2

甜點好似「不經意擺放」這種自然的配置手法，給人充滿自信且游刃有餘的感覺。

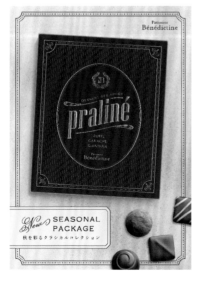

濫用外框
會導致失敗！

精細完美的外框雖適用於古典風設計，但切勿濫用。使用太多外框會讓人覺得喘不過氣，同時也顯得老氣。

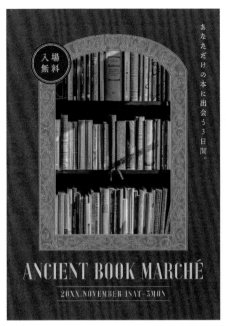

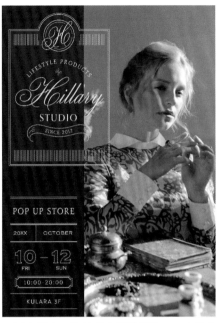

A.高密度且厚實的外框存在感十足,整體顯得相當出色。

B.不會過度工整的「出界配置法」,建構出時髦感。

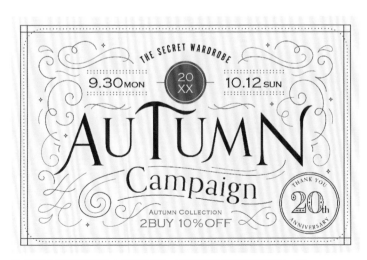

C.只要在粗細與顏色上做出區別,文字就不會和裝飾混在一起。

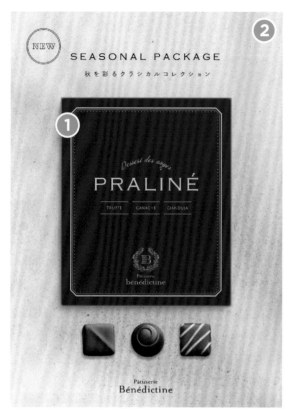

1

這個包裝採極簡設計風格，唯有logo燙金這點營造出知性的印象。

2

包裝看上去雖輕巧，但被置於傳單的正中心，使版面顯得端正，保留住古典的韻味。

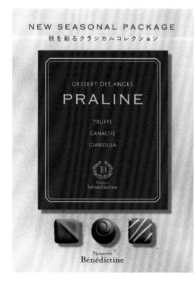

若缺乏細緻感
就失敗了！

NG版面中的元素不多，細部會特別顯眼，因此必須用心規劃每項要素。像是字型的選用、大小、細部裝飾、陰影的呈現手法等，任何小細節都別放過喔。

A.照片內容物密度較高，在四周大量留白便能
不失清爽。

B.文字組合雖充滿玩心，只要以對稱方式呈
現，便顯得工整有序。

C.偏細的襯線字體，最適合用來建構知性氛圍。

Wedding Invitation

Yuki Shiga

AND

Mio Honjo

SUNDAY, SEPTEMBER 18, 20XX

AT 10 AM

The Grand Park Hotel

\ 加法設計 /

豪華婚禮風

· 大量花朵＋金框　　· 華美書寫體主標

Wedding
Invitation

YUKI SHIGA
—— and ——
MIO HONJO

20XX
SUNDAY | 18 | SEPTEMBER
AT 10 AM
THE GRAND PARK HOTEL

\ 減法設計 /

精緻婚禮風

· 低調感花朵＋細金框　　· 清爽無襯線體

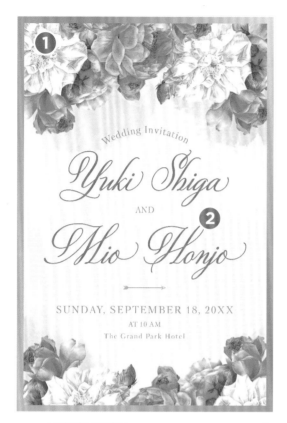

1

使用大量的花朵及偏粗的金色邊框,營造豪華且喜氣洋洋的印象。

2

將扮演主角的文字設計,採用具有動態感的華美書寫字體。

NG

版面密度太高
而顯得擁擠,就失敗了!

為了追求華麗而將花朵與文字放大,想不到卻顯得壓迫,給人亂糟糟的印象…。在版面中使用書寫體時,最好在文字四周留白。

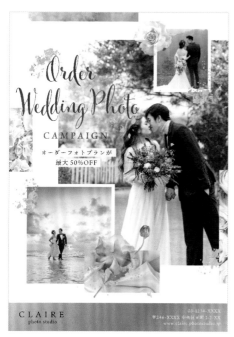

A.走熱鬧拼貼路線時，花朵數量少些也無妨。

B.避免花朵邊框遮住照片光采，可將其調暗。

C.若以「搶眼」為目的使用金色，可大膽採用閃亮的金色。

1

花朵與金色邊框以低調的方式呈現，營造出謙和高雅的氛圍。

2

清爽的無襯線字體，與高雅的細部裝飾相當合拍，形成相當精緻設計。

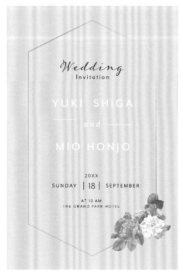

版面若顯得鬆散就失敗了！

NG範例的文字之間有微妙的間隔，似乎是為了填補空白。碰到空白顯多卻又不想增加版面元素的情況，在背景中加入自然的紋理圖樣，會是不錯的選擇。

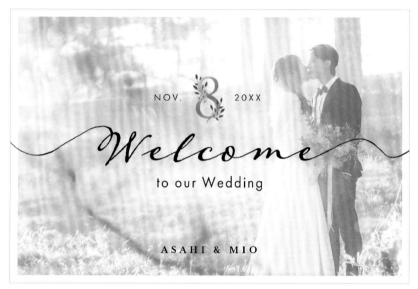

A.為數字、文字增添小花或葉片，可營造時尚印象。

B.若想營造精緻印象，運用細線條就對了。

足し算デザイン＆引き算デザイン

平面好設計的加&減法

做設計必學的斷捨離，加什麼、刪什麼，有方法

作　　者	Power Design Inc.	
譯　　者	李佳霖	
封面設計	白日設計	
內頁構成	詹淑娟	
執行編輯	柯欣妤	
校　　對	吳小微	
行銷企劃	王綬晨、邱紹溢、蔡佳妘	
總 編 輯	葛雅茜	
發 行 人	蘇拾平	
出　　版	原點出版 Uni-Books	
	Facebook：Uni-Books 原點出版	
	Email：uni-books@andbooks.com.tw	
	台北市105401松山區復興北路333號11樓之4	
	電話：（02）2718-2001 傳真：（02）2719-1308	
發　　行	大雁文化事業股份有限公司	
	台北市105401松山區復興北路333號11樓之4	
	24小時傳真服務 （02）2718-1258	
	讀者服務信箱 Email: andbooks@andbooks.com.tw	
	劃撥帳號：19983379	
戶　　名	大雁文化事業股份有限公司	
初版一刷	2023年03月	
定　　價	399元	
I S B N	978-626-7084-82-3（平裝）	
I S B N	978-626-7084-75-5（EPUB）	

有著作權•翻印必究（Printed in Taiwan）

缺頁或破損請寄回更換

大雁出版基地官網：www.andbooks.com.tw

國家圖書館出版品預行編目(CIP)資料

平面好設計的加&減法/Power Design
Inc.著；李佳霖譯. – 初版. – 臺北市：原
點出版：大雁文化事業股份有限公司發
行, 2023.03
240面；14.8×21公分
ISBN 978-626-7084-82-3(平裝)

1.CST: 版面設計 2.CST: 平面設計

964　　　　　112001101